主 编 刘 铮

中国当代摄影图录：高波

© 蝴蝶效应 2017

项目策划：蝴蝶效应摄影艺术机构
学术顾问：栗宪庭、田霏宇、李振华、董冰峰、于　渺、阮义忠
　　　　　殷德俭、毛卫东、杨小彦、段煜婷、顾　铮、那日松
　　　　　李　媚、鲍利辉、晋永权、李　楠、朱　炯
项目统筹：张蔓蔓
设　　计：刘　宝

中国当代摄影图录

主编 / 刘铮

# GAO BO 高波

浙江摄影出版社

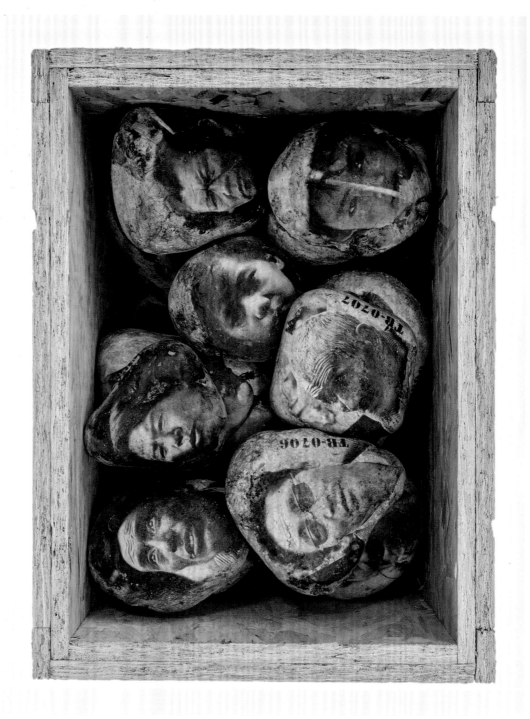

1000 个鹅卵石上的西藏人肖像，No'701-707

# 目　录

# 不断游移的体裁……

文 / 彼得·内斯特鲁克

在每类(摄影)体裁中,都有一种不断增长的物质性,如同一种驱动力,向重重叠叠累积的涵义攀升,描摹出一场从外部空间向内部空间行进(而后又回返)的旅程。

在每类体裁中,摄影作品都是作为一种背景和基础呈现的,如同几张被抽出而再次书写的羊皮纸手稿,上面是一层层颜料和形象的堆积;作为形貌,可以以其他之物,例如石头和乐器为载体;作为肖像,可以置于佛龛之中,或悬挂于一棵神树之上,成为一个沉闷乏味但又持久长存的指示符号。

由此,我们将从黑白摄影作品的神奇效果开始,从它与时间、与人生之局限、与为肖像所记录的过去的特殊关系开始;随后我们会转向去关注作品中的风景,以及它与理想、与我们那极易湮没无闻的内心(每一种"外在"其实都是一种"内在")的联系,回答视觉文化中的诘问;最终,我们将论述一切行为艺术中流于"俗套"的一面,即其与仪式的特殊关系(虽则所有艺术类型都和仪式有联系——或者说本身就是仪式——提示身份和塑造群体的仪式,但行为艺术更甚)。因此,高波的艺术和 GB 的艺术(作者用 GB 作为笔名)都是在这些名下不同时期的创作,唤起了不同的观看体验和内心体验:从有关身份的"政治"开始,走向带有批判性的风景的"政治",再走向行为和参与的"政治",最后,在观者那里,引出作为见证人的"政治"。

艺术家在西藏期间创作的黑白摄影作品提供了类似报道的影像,并充分利用黑白摄影这非同一般的艺术表现形式的诸多优势:黑与白构成的纪念碑式的效果和内在的抒情性,与常常是相反的另一面——新闻报道式的、就事论事式的、如实陈述式的(因没有花哨、虚饰的颜色)、沙砾般苦涩的现实主义并存。这种现实主义的效果也使得它不可能成为"异域风情""梦幻旅途"的产物——我们经常将此类形象赋予"他者"文化中的人(如藏民),他们的生活方式和环境也经常是以这类方式来表现的。相反,高波在当地探微形成的摄影作品很明确地围绕着"肖像"这一体裁来进行。在这里,黑与白又透了一种凝重感,甚至有意造成记录的严肃效果,同时也透出一种美,使镜头中的人物增添了荣誉、骄傲和独特。方才论及的一类人中,还有许多来到此地的探险家,他们的摄影套路是"真实的他者",试图描绘一种"迷失的生活"或"消逝的生活方式"。在现今的书店能找到大量这种民族风格的、可摆在咖啡桌上供消遣的小书,但高波的影像与这些商业化的、异域化的幻想,或刻意做成的"专业"旅游志比起来,显得独树一帜。一位摄影家所追寻的是否仅限于一张可爱的脸、一个引人注目的姿势,还是在他的摄影主体中贯注了严肃的思考,是我们能够瞬间感觉到的……给独特的人和事一个独特的呈现,这一愿望就凸显在包裹着、重构着,甚或改变着那些西藏生活照片的技术技巧和累积的意义中。在这里,照片成为原创的、不可复制的艺术作品的基础,一下子就表达出了其所呈现的生活方式所具有的烈火烹油般的活力,以及立志于将其记录下来的摄影家的那份责任感。正是这份责任感激励着他,去拓展摄影作品的表达范畴,由此成为一名真正的艺术家——这也是受到了他的影像主题本身冲击的结果。

镜头中的形象叠加越来越多的材料、手绘等其他手段后，自然而然地形成了一种"装置艺术"。同样，明显被描画过的背景——很快它就令摄影作品的视野大幅度延展，并充斥着添加上去的材料——已经走入了风景，成为作品表达意义的主要体裁。如同任何艺术作品一样，一旦敲定了框架，将某个现实片段复制、割离、镌刻、重塑，那么它的意义就变成主观的了。这一框架不仅更为有力地突出了所要表达的意义（使其拥有一种仪式般的效果），也使其中的形象变为了带有文化内涵和理智判断的产物；它再也不能仅仅指向它原初的含义……我们对于"风景"这一大类体裁的思维习惯，以及这些特殊的风景及其内容，现在交织在一起了。这更是一种被建构过的风景：一大堆各式各样、各种层次的材料和形象（在它们的背后是摄影原来的图像）组成了一种"装置"。内心的风景（人为添加了材料的风景总是内心的——添加上去的材料就像是一种概念的触媒）也是诉说伦理观点的作品集，承载着批判性的力量……在某种程度上，内心风景中的形象就是头脑滤过的形象。另外一类"装置"则好像是冰冻起来的：一大堆物体（不管是发现还是建构得来），如同禅宗的概念一样，扮演了思维启示物的角色，好似一则智力谜题启动了思索的过程。

当一件"装置艺术"作品中累积的素材和特性开始移动时（且当它们的运动以既独一无二又可以复制的特点，在时间中被框定时），我们就进入了行为艺术的王国。如果说所有艺术都在同一个最基本的层面上参与了仪式，即保证仪式的效果（在时空中的重塑，以及与之相伴的意义的加深），那么行为艺术则有意识地确认了这些方面，并将生活中的仪式推向前台，以一种最为密切的方式不断重复（就像诗歌与散文的关系一样）。行为艺术，正如诗歌一样，在其最丰富之处能够容纳几个层面同时并行，令我们的思绪集，开启喻示之链，将暗喻的片段和意义的层次连缀起来，呈现一个与主题相关的，并能令我们参与其中的仪式。在这一意义上，摄影作品也扮演着重要角色。因为，尽管作为"动态"的行为艺术的"静态"对立面，摄影作品是艺术家作为表演者的首要背景，也是他与观者进行交流互动的首要工具。

在以上述及的三个方面中，我们都可以看到摄影作品围绕着体裁的边界来回游走，可以看到它如何渐渐生出面向内心的凝视和哲学的内省，也可以在影像中看到一位艺术家兼思想者的成长。从面庞外部特征的表现（我们可以看到摄影者并未对这些肖像强加太多的主观臆断，因为他保留了他们面庞上的尊严，从而保护了他们内心的隐私），到潜藏在目光背后的内心风景（在我们的目光背后，即是观者的眼光），再到将我们"缝合"到某种现实情境中的表演，我们相信这种现实已将我们裹挟其中，但在我们的"表演"中又在彼此身旁开启……一场漫步在影像和思想中的旅程，一场哲学的，同时也是美学的旅程。

在2014年韩国大邱实施的一个现场行为作品中，艺术家与他的合作者(一名年轻女性)，将他们自己的全身（以及展厅的部分区域）涂满黑白颜料，然后再进行一场发狂和混乱的模拟性交表演，最后又终结于表达彼此的关怀和挂念。这个仪式（即交媾）的舞台被一种导向终点的集体关怀所承继了（包括将参与者的身体用布和纸包裹起来）……其中观众也扮演了某种角色。实际上，许多观众那带有明显感情的回应充分验证了这一仪式的勃勃生机。它使观众真正成为参与者，而不是置身事外的观者。愿望（性本能）也许转化为了爱（神对世人的爱），热望转化为了一种平静，伤痕当然通过一种疗愈的方式得到化解。这种如同具有泻药效果一般的表达，必然预示了最终的宣泄。实际上，这种表面上带有破坏性的、绝望的、

狂野的、迷乱的表现交媾的时刻,也许可以被解读为带有和欧里庇得斯 [1] 那部伟大的戏剧《酒神的伴侣》中相同的意义。它提醒我们:不要忘记你仍是物质、有机的物质、由血和愿望组成的物质……人的本质(即使经常以文化的形式表达出来)。其蕴含的信息也许是:这表达正是我们所需要的,即使冒着表面上过激的危险,如果能达到一种新的、更为健康的静止状态的话。艺术是"表达"的晴雨表,而行为艺术则通过仪式,得出判断的结论。

2015 年和 2016 年冬季,艺术家高波在北京 798 艺术区的"东京—北京画廊"举办了一系列展览,同期在现场实施行为艺术作品。高波的姓名缩写 GB 也出现在展览的视觉 logo 里,而展览的标题则叫作"伟大的黑暗"。第一次在北京的展览包含了"双重性"系列作品的新版本。这个系列由一对对并列在一起的照片组成,每一对照片上各有一张样貌不同但结构相同的脸。一张脸上戴着一个面罩(呼吸罩或其他医用面罩),另一张脸则是一个上下颠倒的面具——藏传佛教仪式中常见的那种面具。同样,主要的表达方式也是黑与白,在摄影的基础上表现出来,就像劳森伯格 [2] 一样。这位艺术家从摄影图像开始,在上面添加一层层的颜料和物质,然而必须要说的是,最终的形象基本上仍是黑白的,即便加上了颜料,也与最下层黑白摄影的风格一以贯之。又及,"双联作品"的两个半边均被涂绘成相反的颜色(如果一边是黑色,则另一边是白色),进一步加强了"双重性"的感觉。黑与白的美学使对比的效果呼之欲出,活生生的事物一下子就变成了好像掩藏在面纱之内(因为现实是彩色的),但又保持了原先的形貌(这些照片原是为了记录目的而摄下的,解读它们的密码正在于此)……这些照片普遍的、共同的指示作用被保持在人们业已熟悉的黑白的报道摄影效果中,同时并行其中的还有单色图像的美学,使"彩色"状态下的图像变得神圣化和高尚化……我们能够看到"色彩之外"的事物,实际上是色彩不能掌控亦不能想象的——瞬息而至,玄妙神秘,有一种神性的现实主义,并以诗性的方式在言说。这里有戴上面具的脸和脸形的面具。被遮盖住的脸,可能是出于医疗目的,也可能是寻求超自然的保护。面具是用于保护,还是用于窒息?戴上面具的脸、他人的脸……还有脸形的面具,向着相反的方向戴到他人的脸上,从而变成了他者的面具,代表着永恒的力量,代表着崇高和它对生者的价值,恰似一种护身符:仪式化的脸,或仪式本身的脸,一张将魔鬼挡在外面的仪式面具,一种真实的(记录式的)身份和一种符号化的(想象式的)身份,一种现代生活和一种古代文化,存在和它的"他者",双重性……

——节选自彼得·内斯特鲁克博士 2016 年为法国巴黎欧洲摄影博物馆"GAO BO 高波 | 谨献 Les OFFRANDES"个展文献画册《高波 1—4 卷》而作的论文。

彼得·内斯特鲁克,1957 年出生于英国,文化学者,诺丁汉大学哲学博士。他的研究涵盖了中国的传统和现代艺术领域(《中国即将来临的艺术史》)、摄影(《黑白摄影的理论:黑白摄影在中国》)、建筑、园林、文学史和文学理论、戏剧和表演理论、诗歌、视觉文化等。他目前在北京生活和工作。

[1] 欧里庇得斯(Euripides),古希腊三大悲剧作家之一。
[2] 罗伯特·劳森伯格(Robert Rauschenberg, 1925—2008),战后美国波普艺术的代表人物。

《献曼达》作品

第一部分：1000个鹅卵石上的西藏人肖像

《献曼达》西藏，摄影装置、混合媒介和现场行为，可变尺寸，1995—2009年北京上苑工作室。（第11—47页：用明胶乳化银涂布放大在1000个鹅卵石上的西藏人肖像。）

　　"空"一直是存在于他作品中的一种理念，但又几乎从来没被提及过。"空"是道家学说创始人老子和庄子的理论体系的核心内容，它不是我们所想的空无一物或不存在，而是一种十分活跃的辩证元素。"空"上面流动着"气"，而"气"连接着可见的世界和另一个不可见的世界。这一论述可见于程抱一在1979年的《虚与实：中国画语言研究》一书中。

　　《献曼达》系列作品包括了他在西藏积累下的肖像档案。2010年，他专程去西藏用135黑白胶片拍摄了1000幅为接下来要放大在1000块石头（河流冲出的石头）上所需的肖像照片，他计划将来把这组作品——包括自己和那些收藏了这些作品的人——带到西藏。他总是会被那些用石头堆出的、像一组小型雕塑一样的玛尼石堆所感动。它们被堆在山上或江湖岸边，那些都是西藏人对佛祖和大自然表达敬畏的卑微供品。这些石头的最终归宿是返回到大自然中变成作者自己的玛尼石，他想用这样的方式来向西藏人民致以深深的敬意。

　　瓦尔特·本雅明说："存在于过去的图像中的历史目录，只有在它的历史上的特定时刻才是可读的。"对过去档案的消化使得高波做出了在他拍这些照片时不可能做出的作品。重新审视它们，教会他如何从中辨别时间以及他走过的路。这一过程使他现在懂得了过去所为的真正含义，并懂得了要如何去感恩。

<div align="right">——亚历山大·卡斯特略特文章节选，2016年</div>

　　亚历山大·卡斯特略特（Alejandro Castellote），策展人、作家、教授，1959年生于马德里。1985—1996年担任马德里美术学院摄影部主任，该部门在1985—1989年间曾举办FOCO摄影节。1998—2000年创办马德里"西班牙摄影节"并兼任艺术总监。

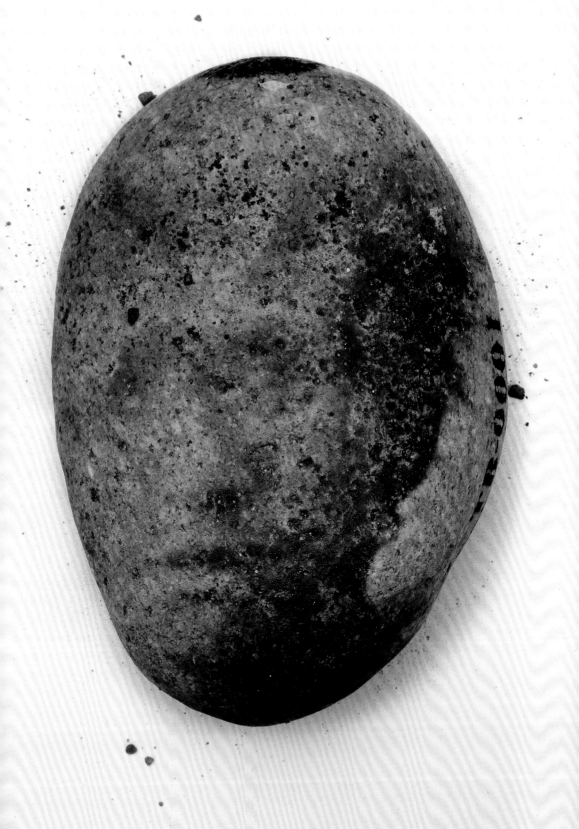

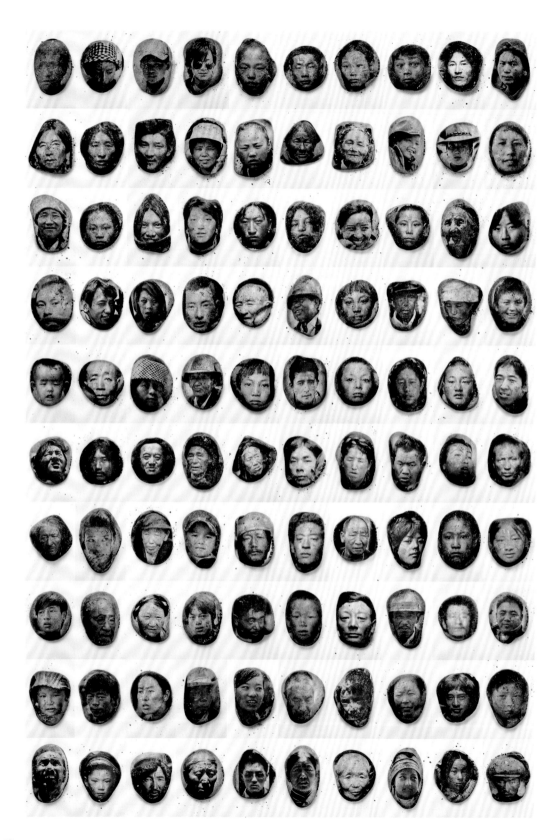

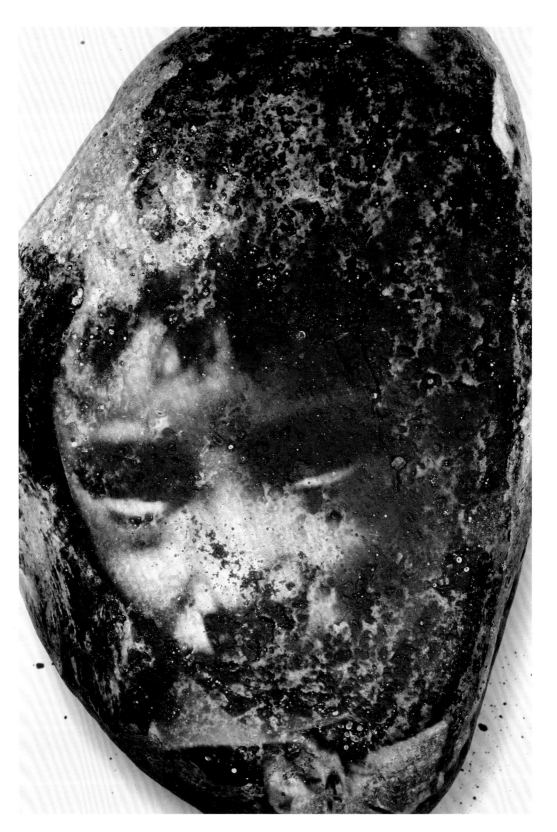

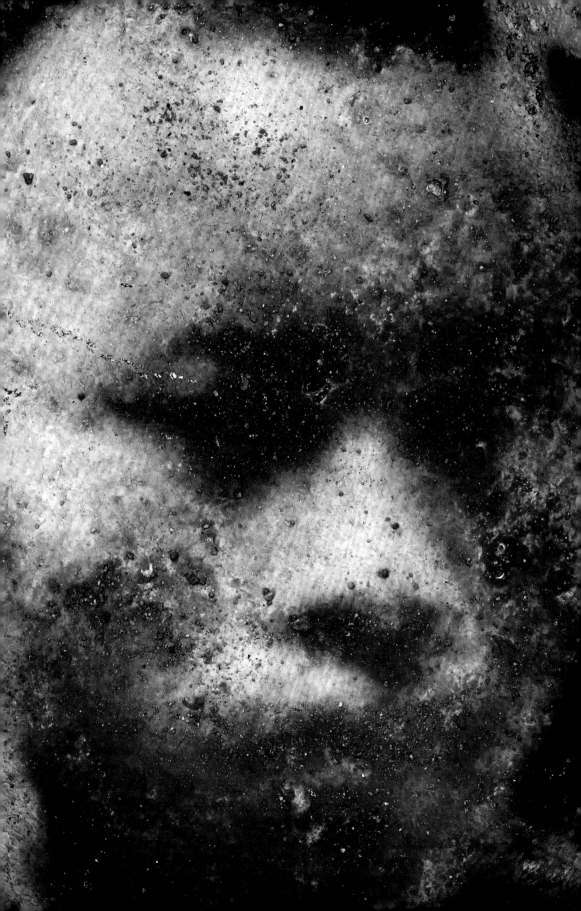

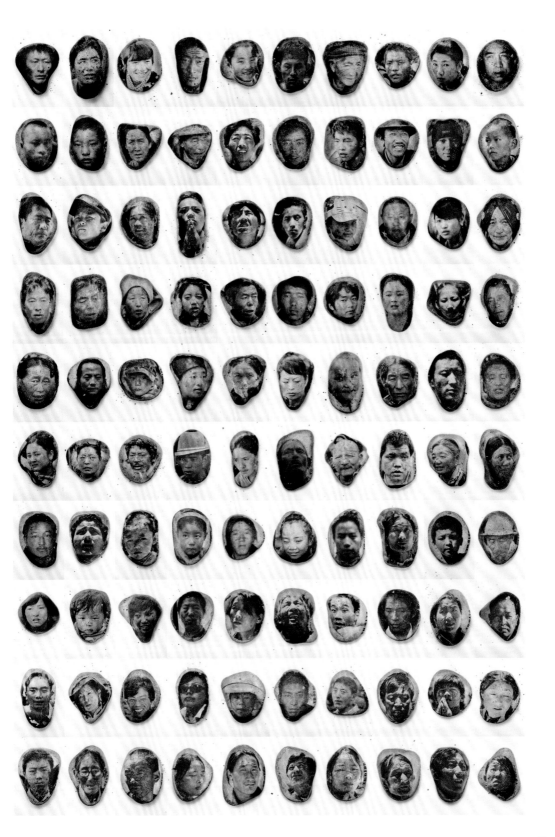

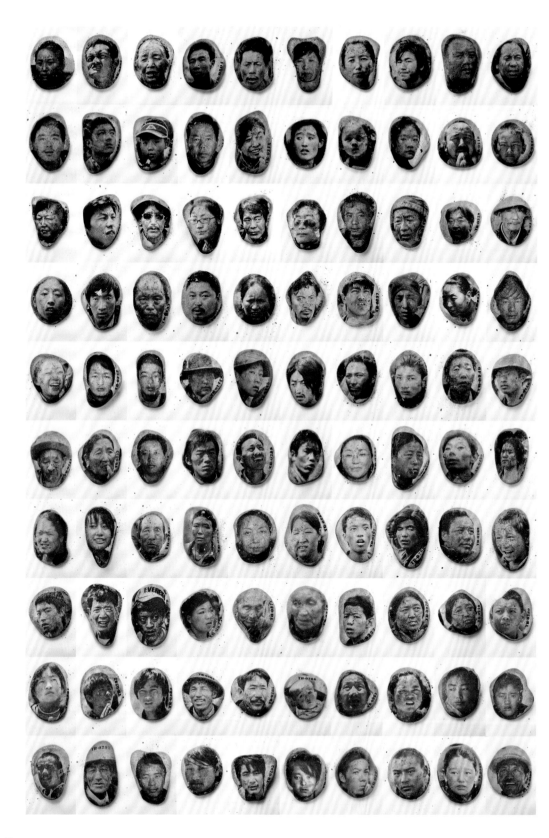

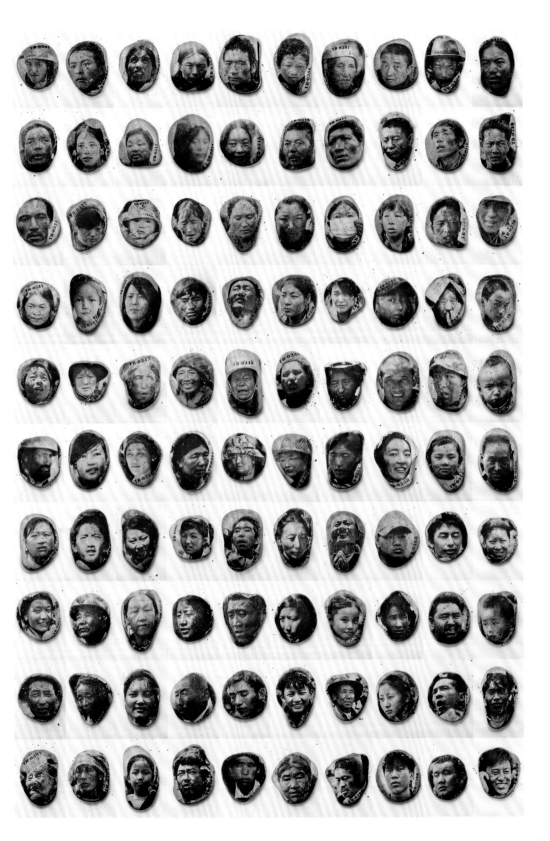

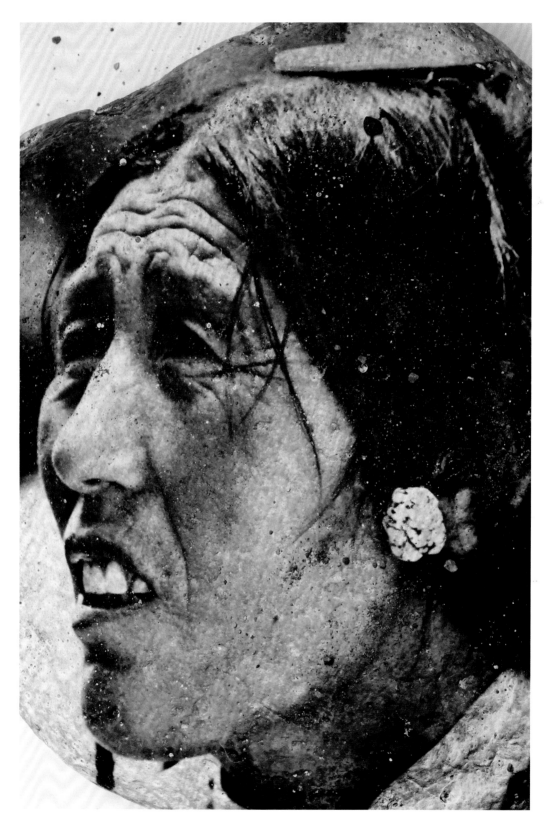

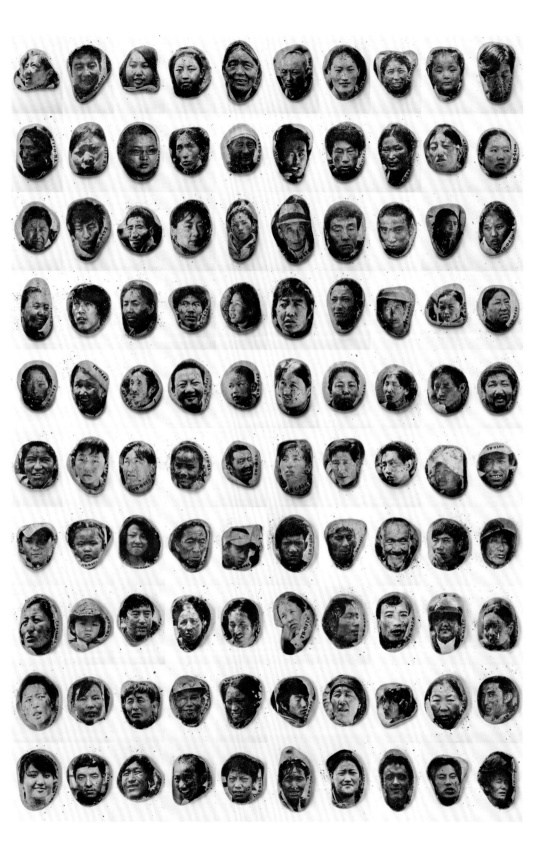

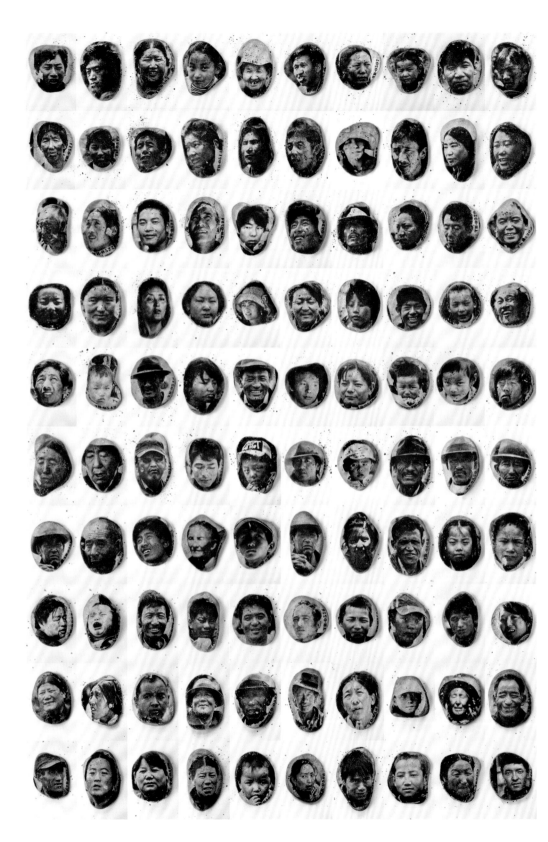

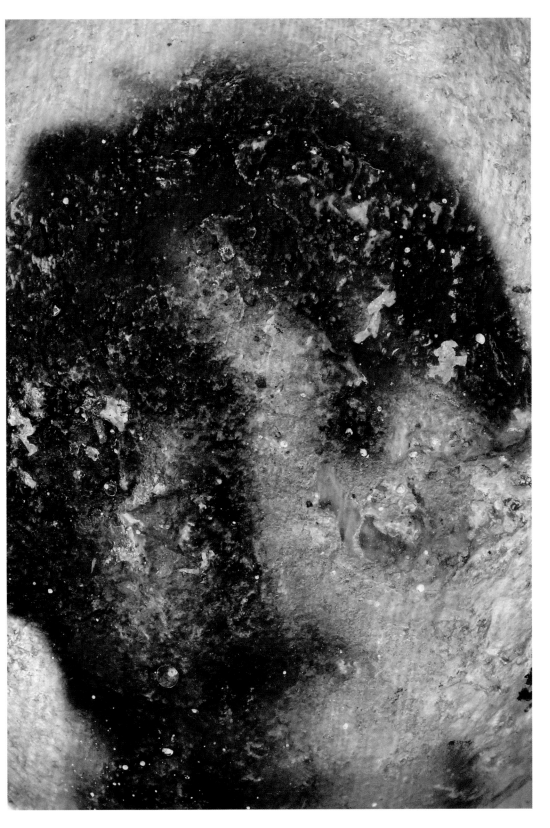

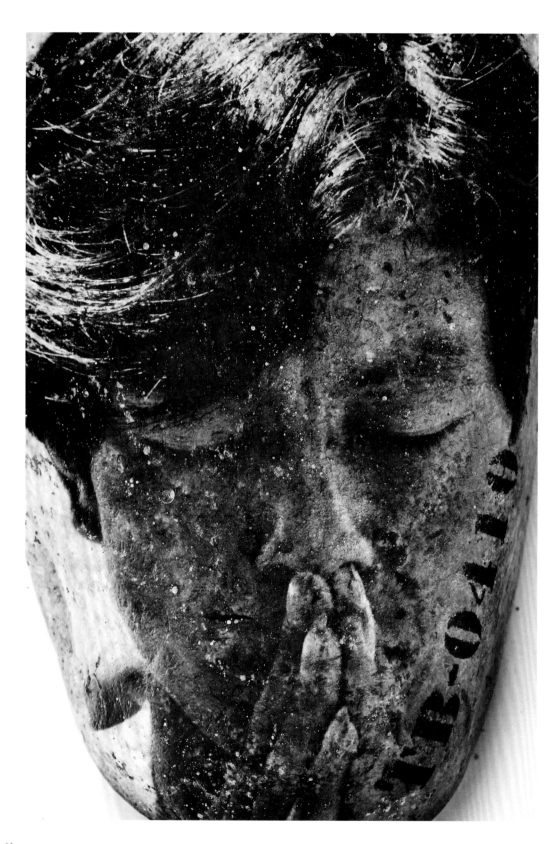

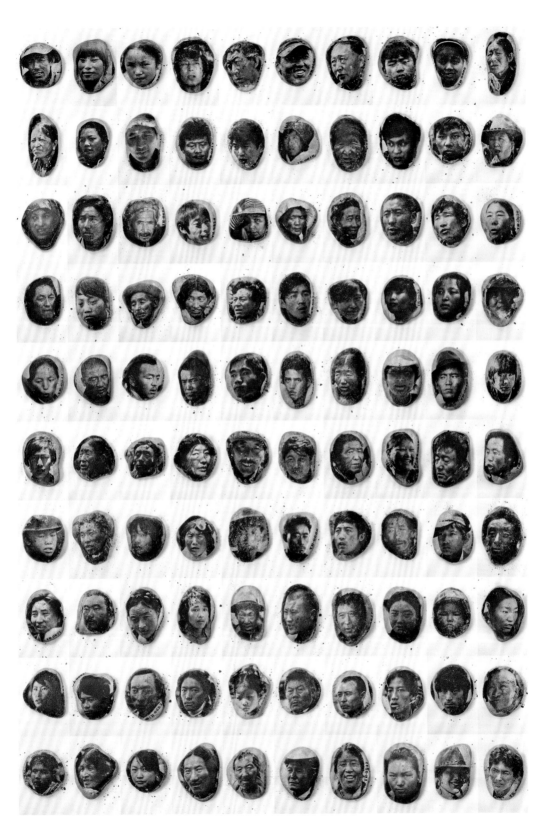

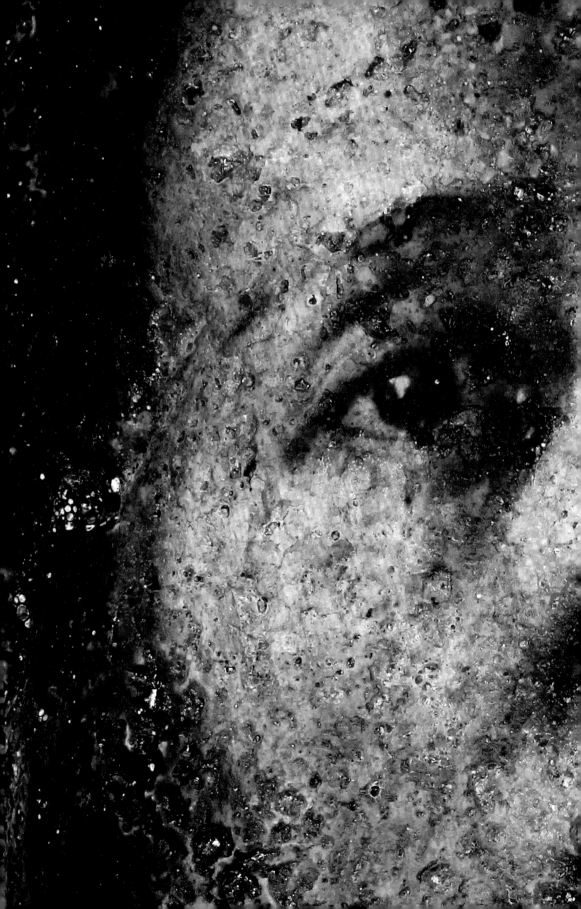

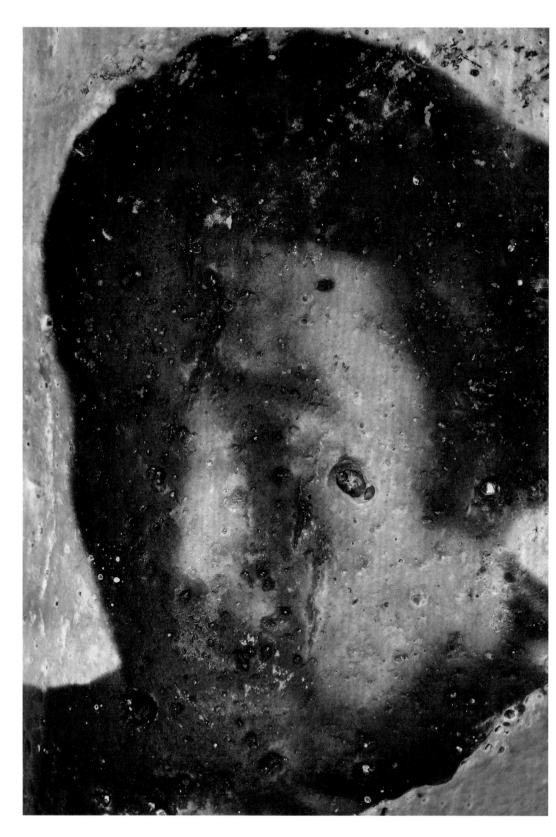

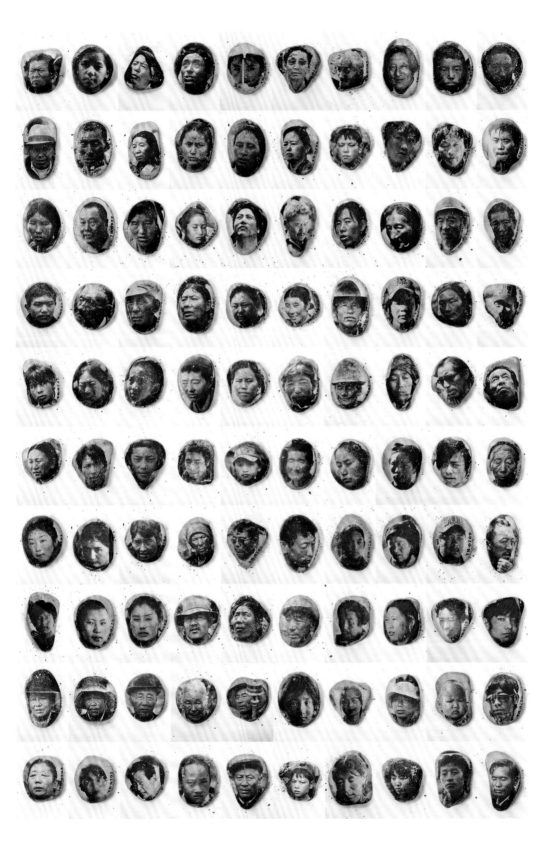

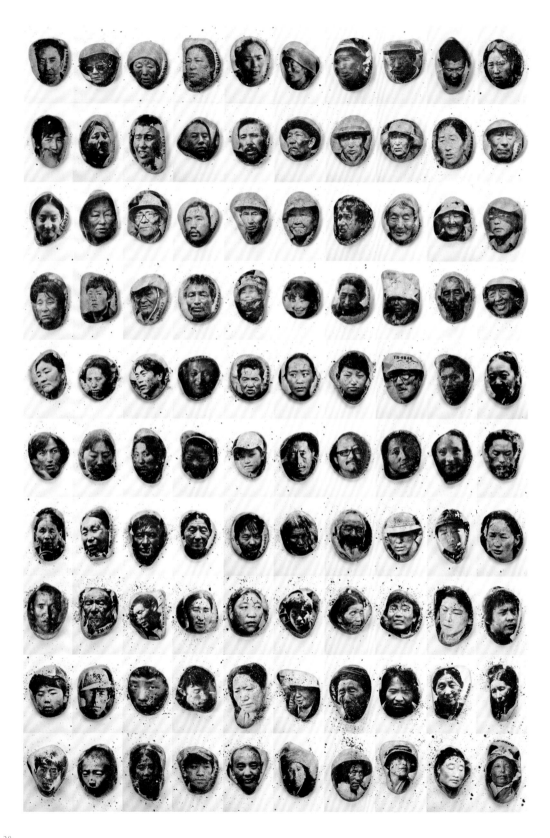

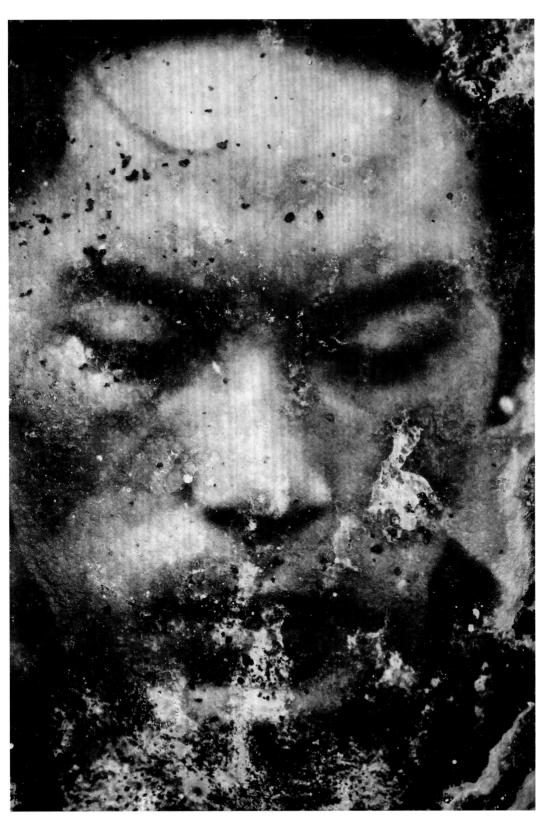

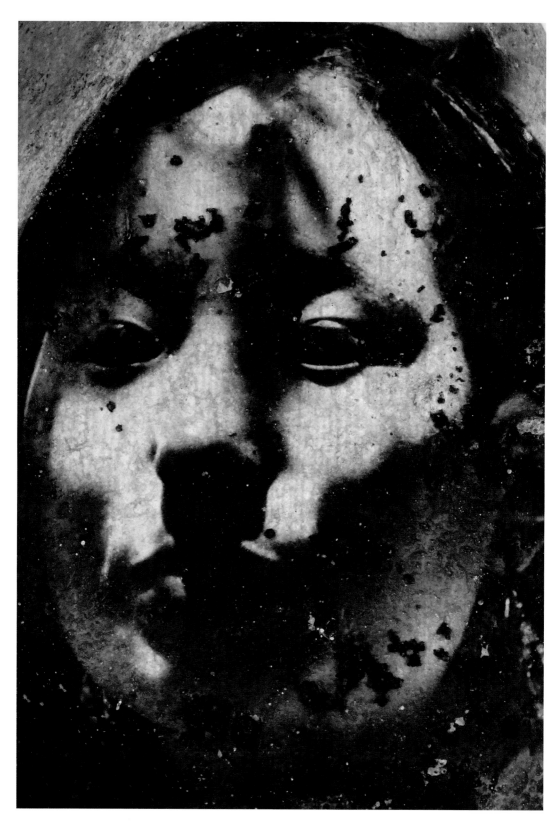

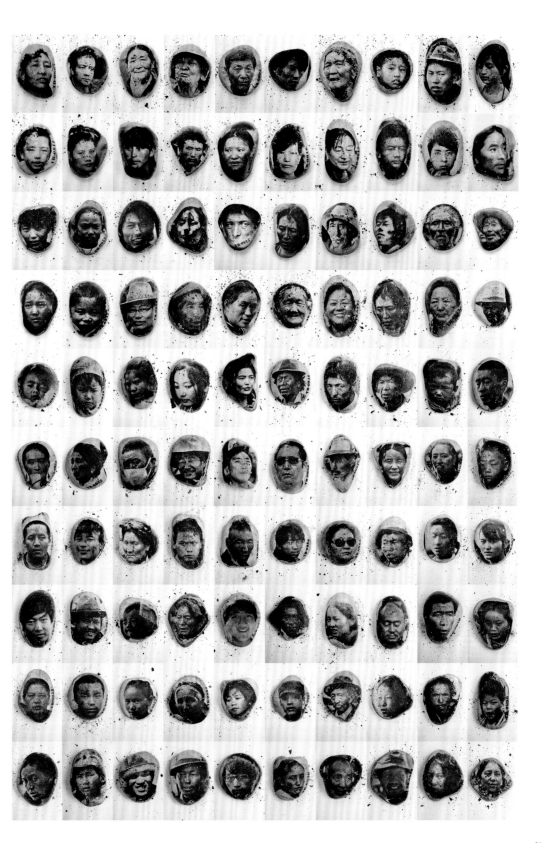

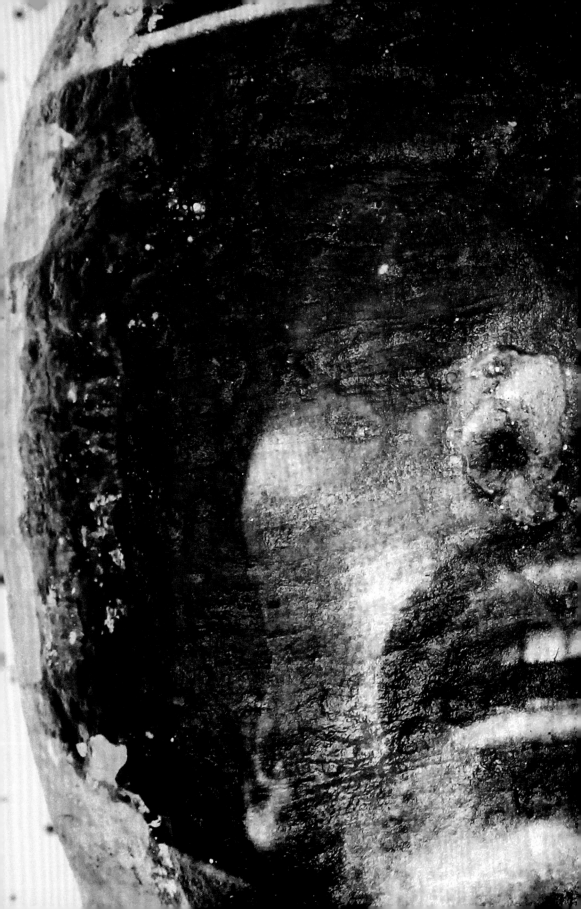

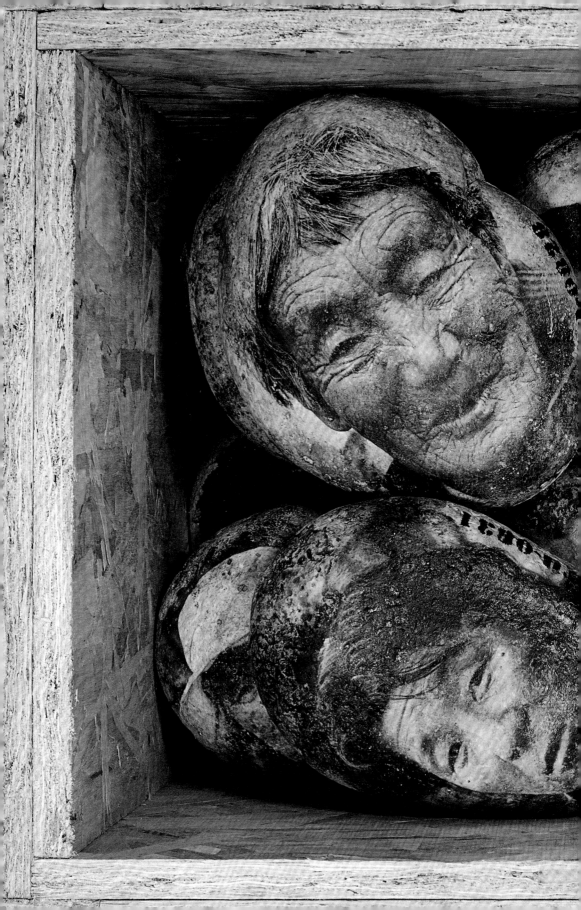

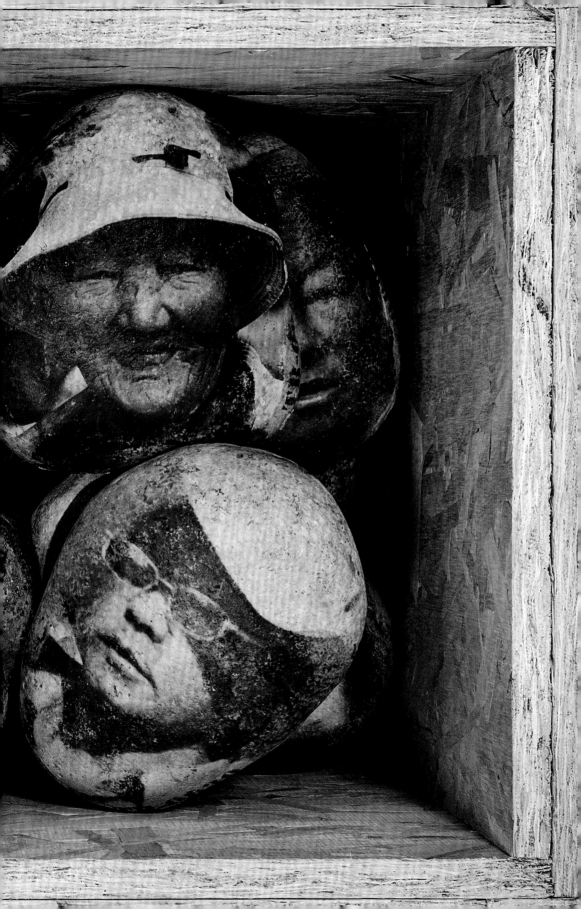

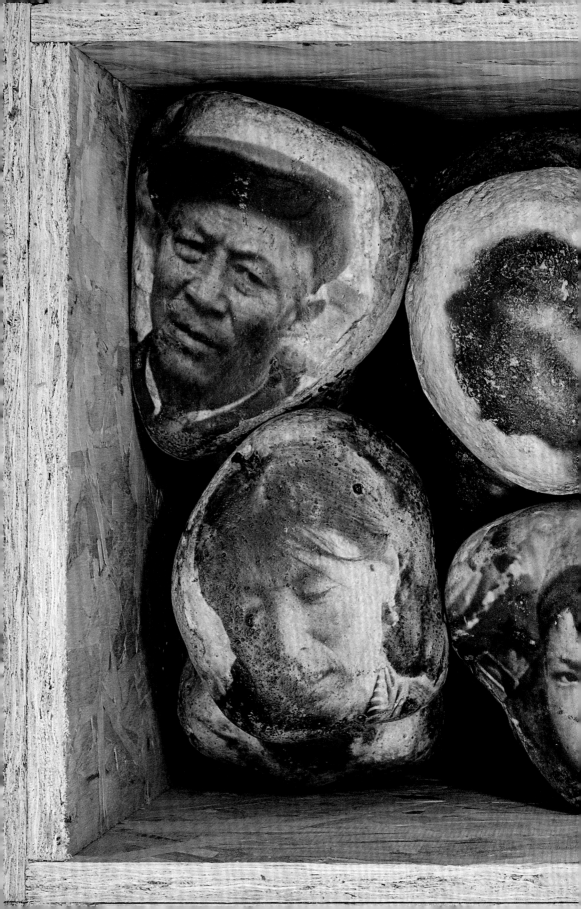

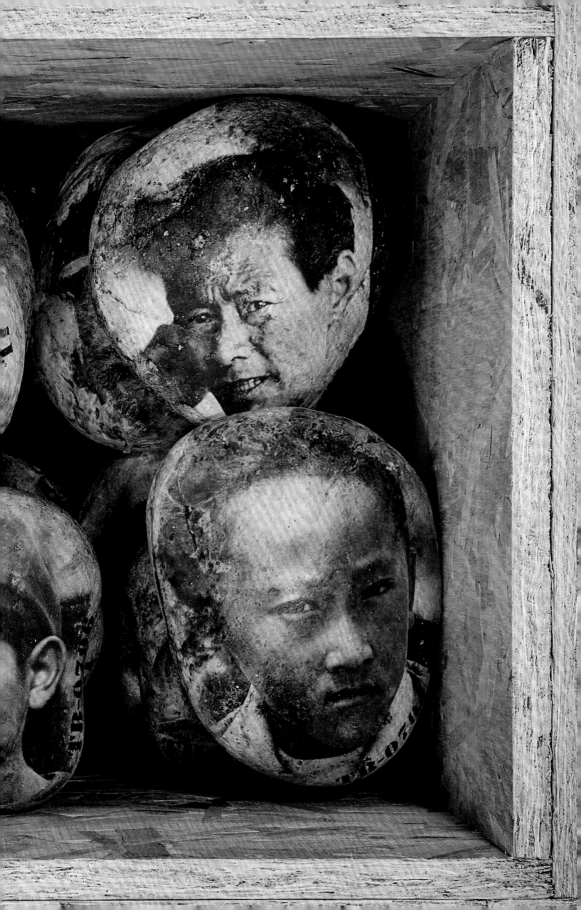

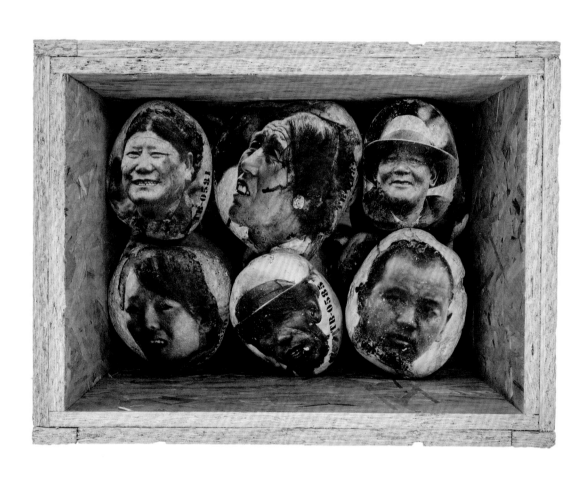

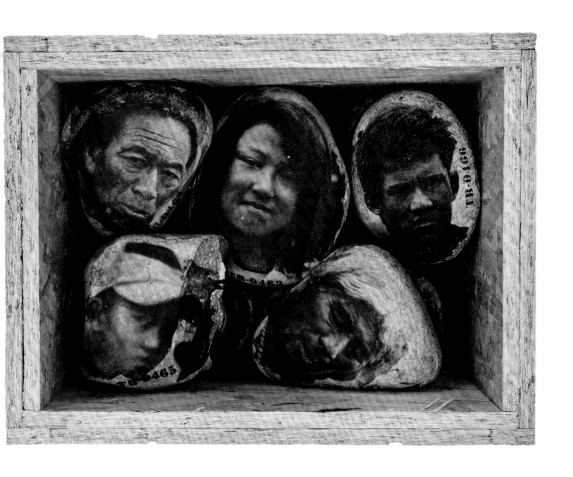

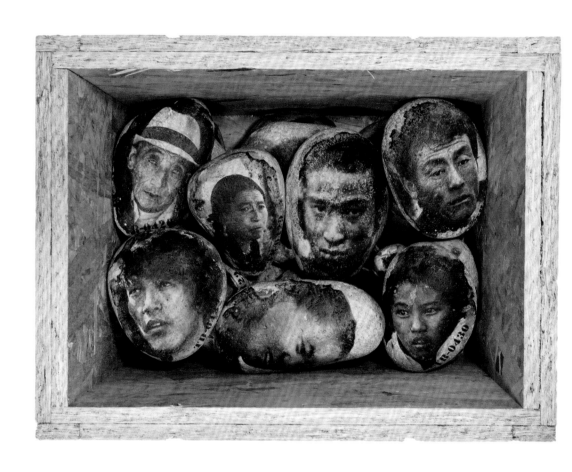

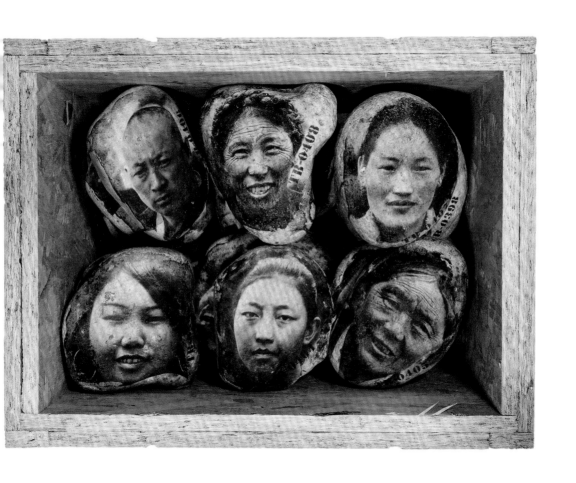

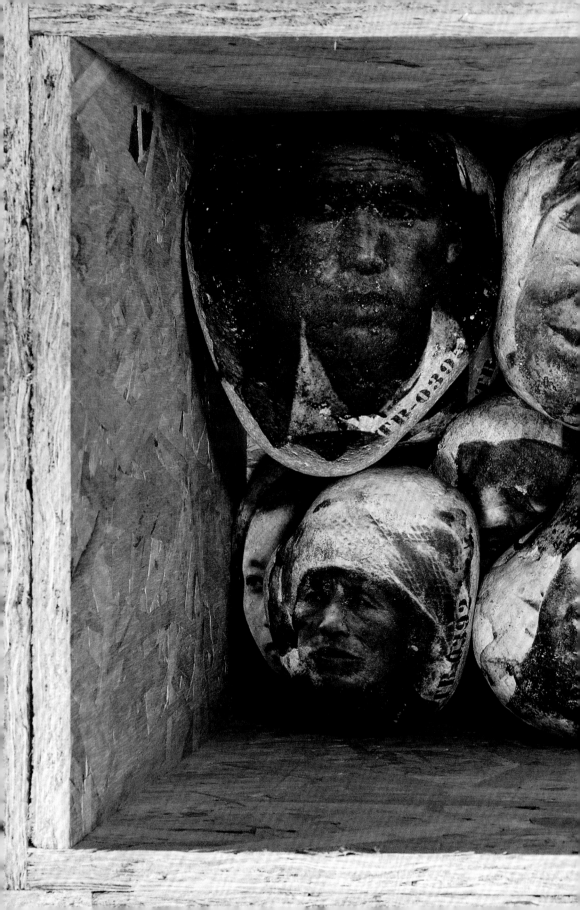

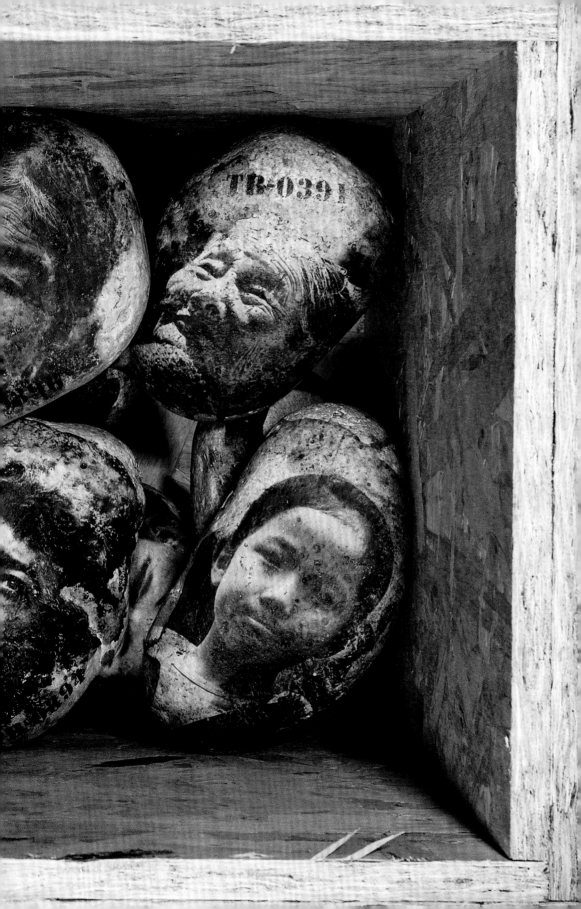

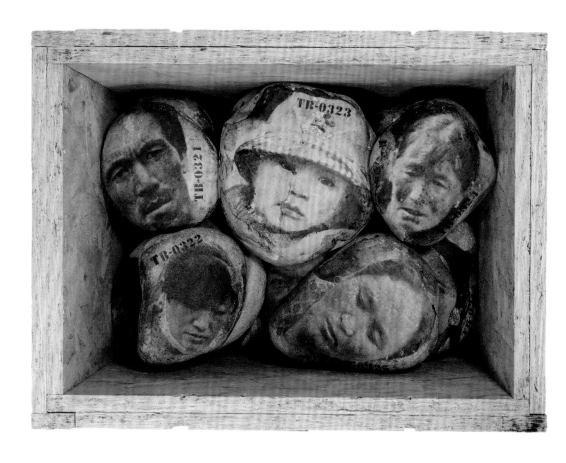

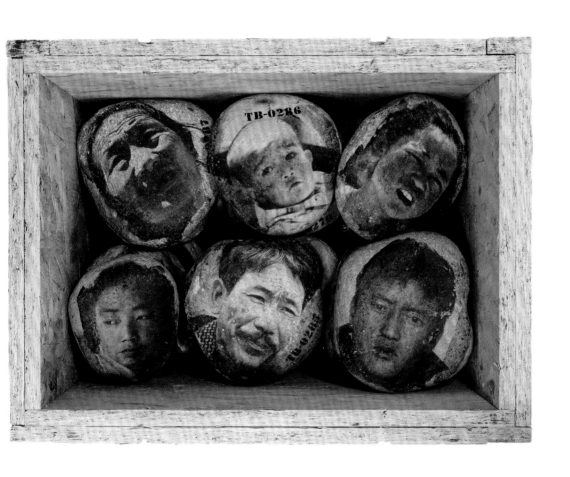

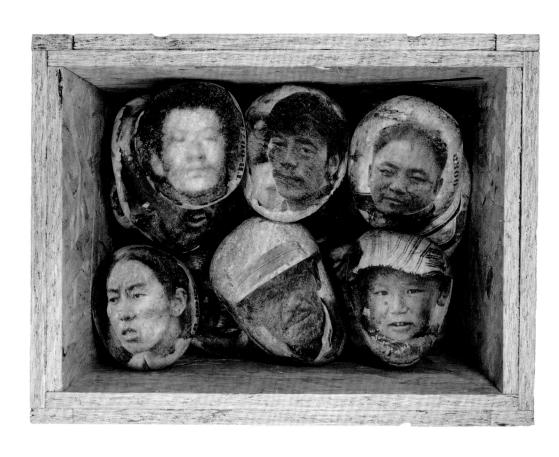

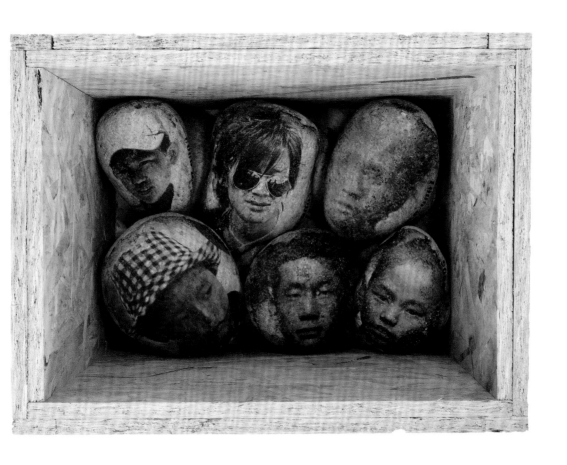

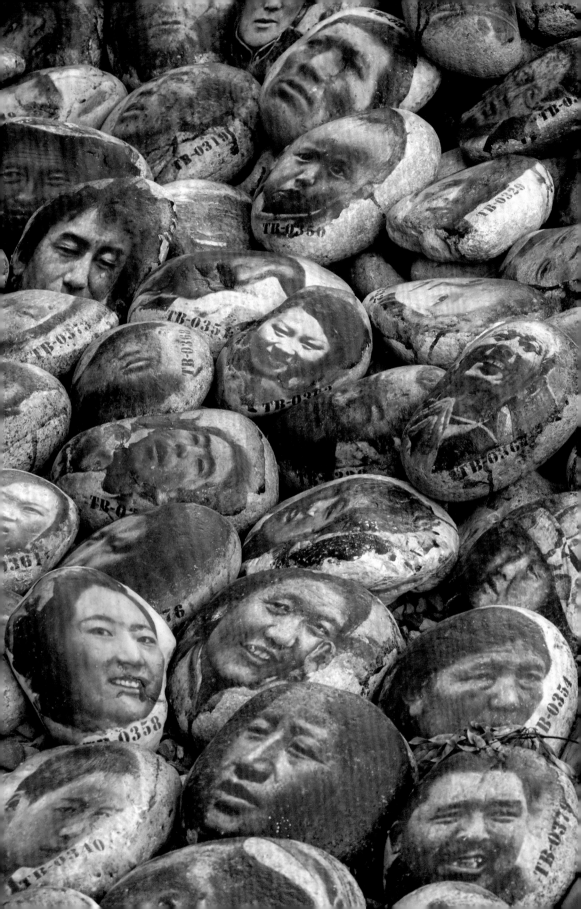

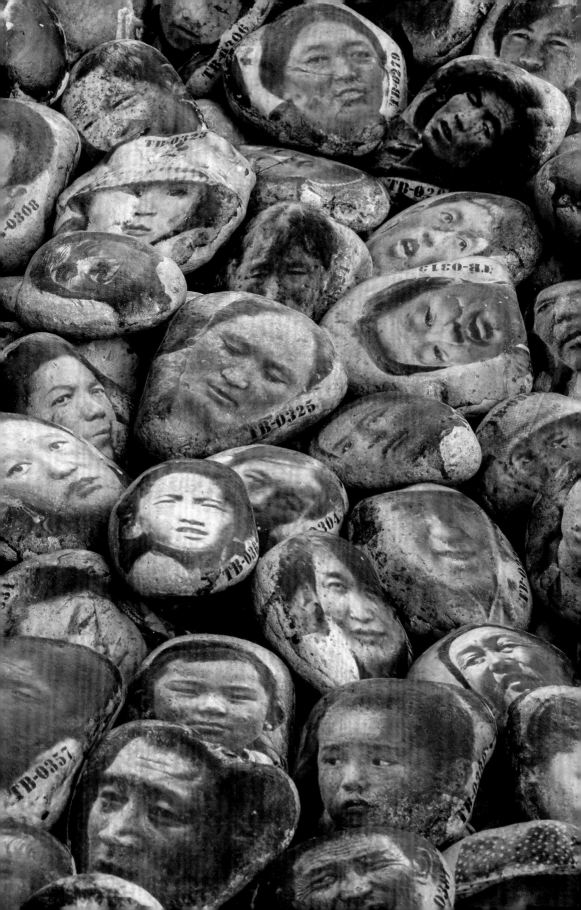

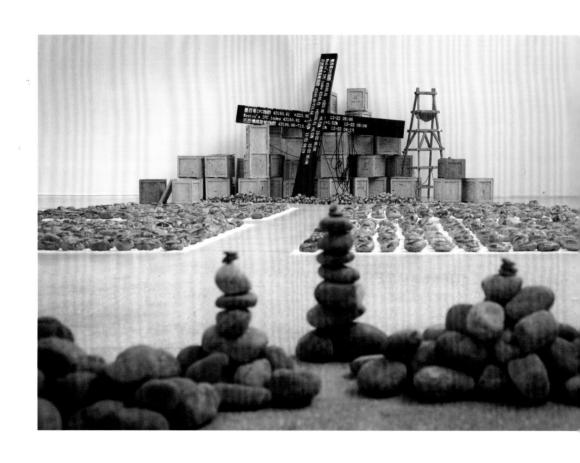

第 50—53 页：1000 个鹅卵石上的西藏人肖像，2016 年在东京画廊 +BTAP"THE GREAT DARKNESS 黑系——从高波到 GB 影像装置作品展"展览现场。

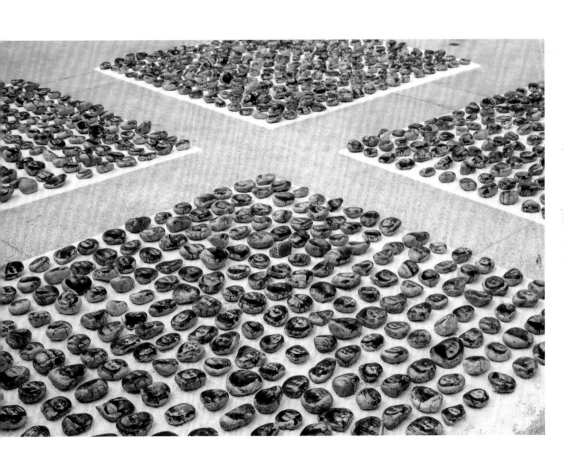

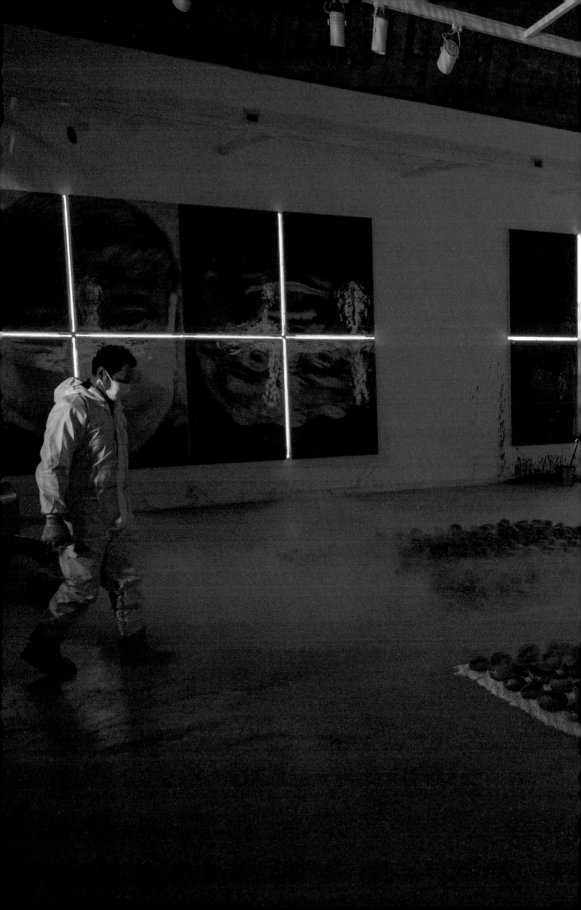

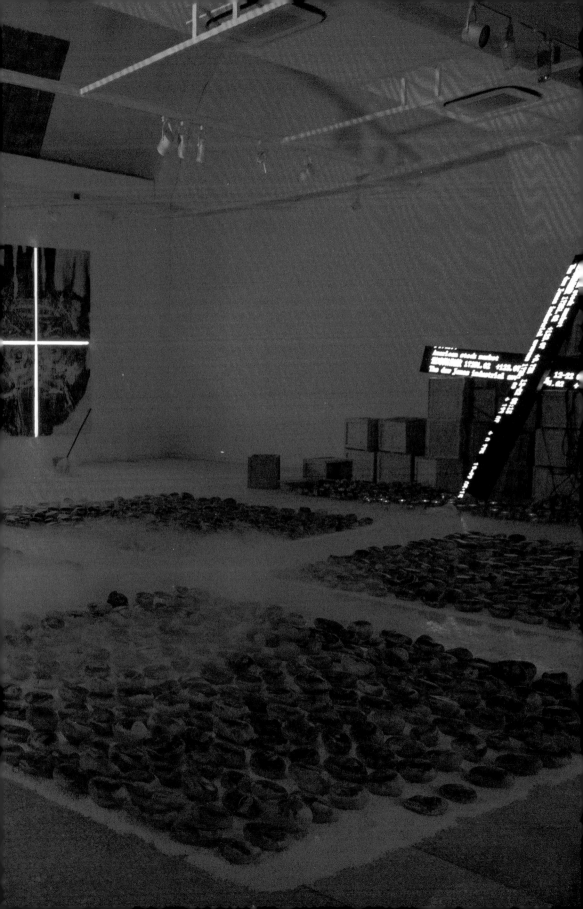

《献曼达》作品

第二部分："玛尼石"堆

《献曼达》西藏，摄影装置、混合媒介和现场行为，可变尺寸，1995—2009 年北京上苑工作室。
（第 55—61 页：1000 个放大在鹅卵石上的西藏人肖像和 1000 盏铜质酥油灯，2017 年在巴黎
欧洲摄影博物馆 "GAO BO 高波 | 谨献 Les OFFRANDES" 展览现场。）

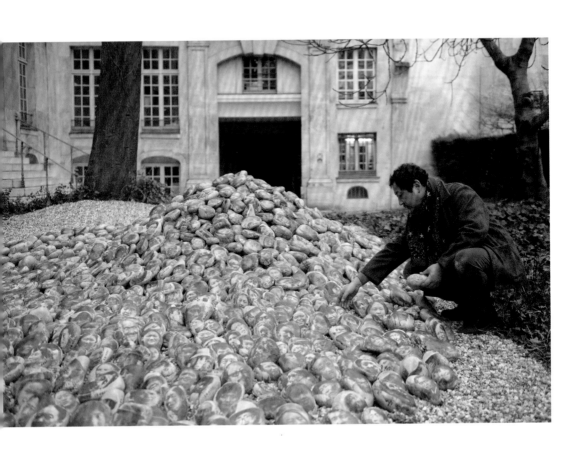

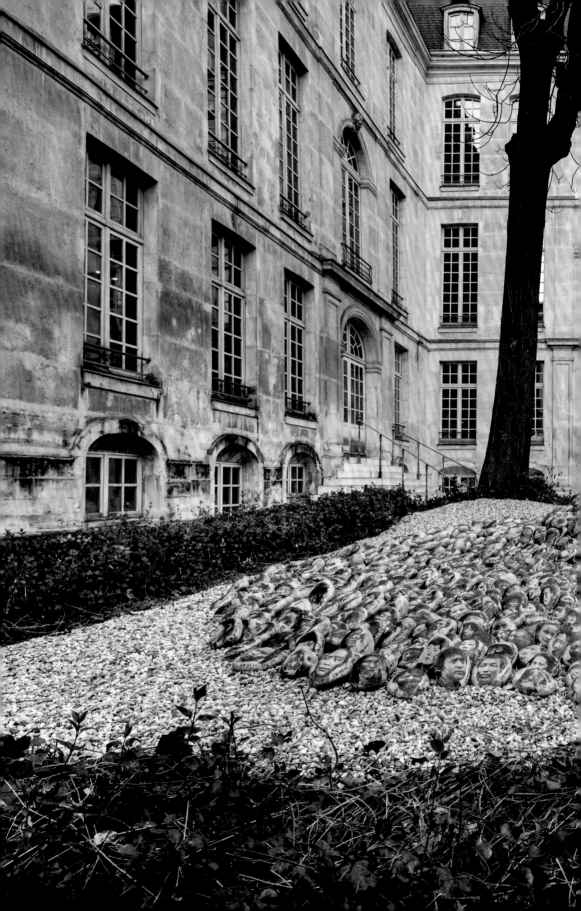

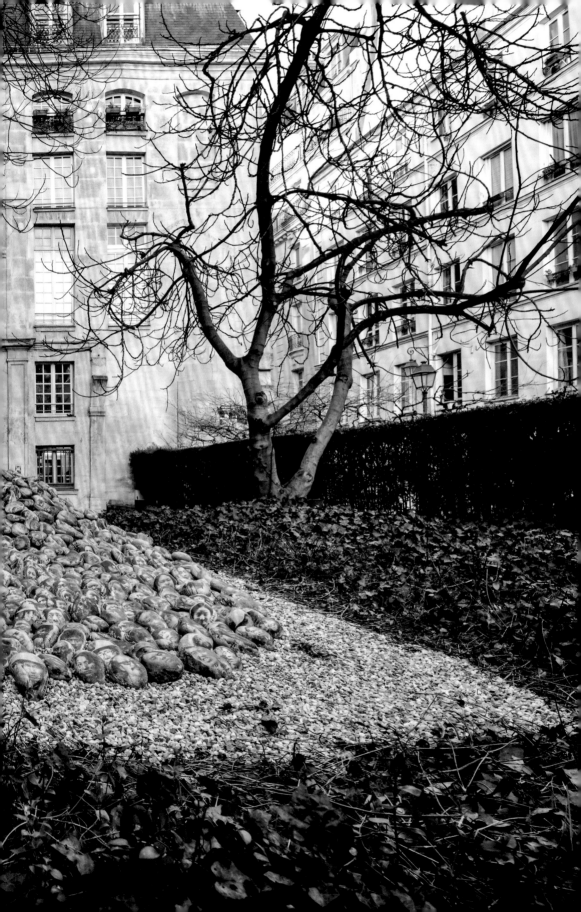

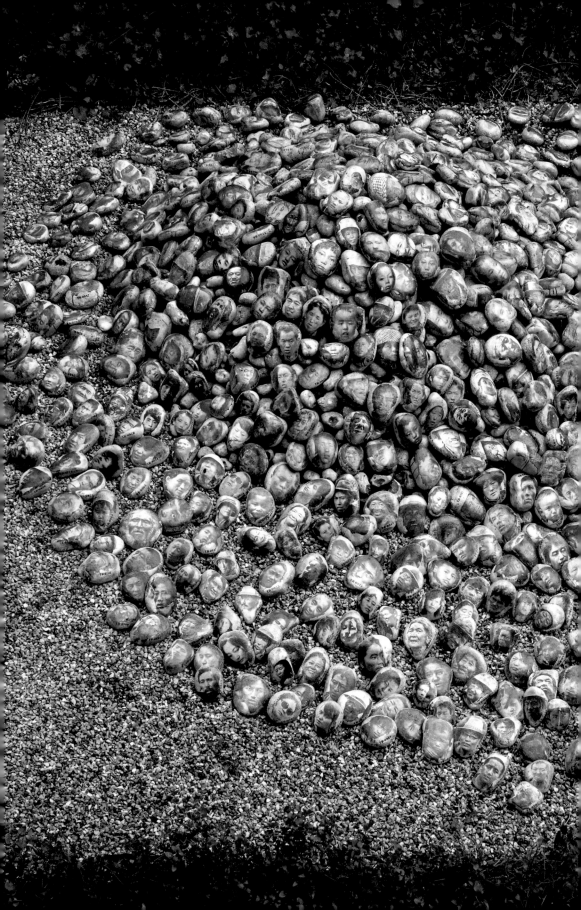

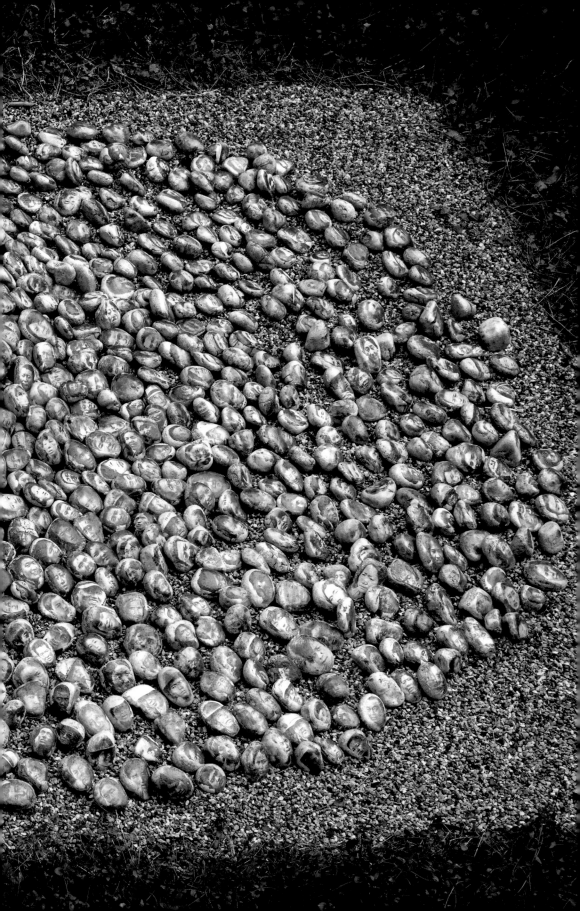

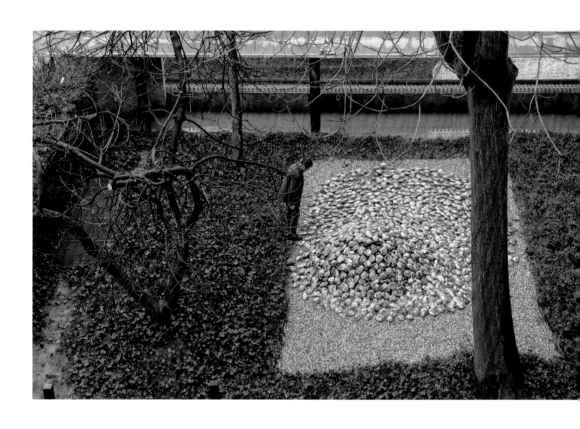

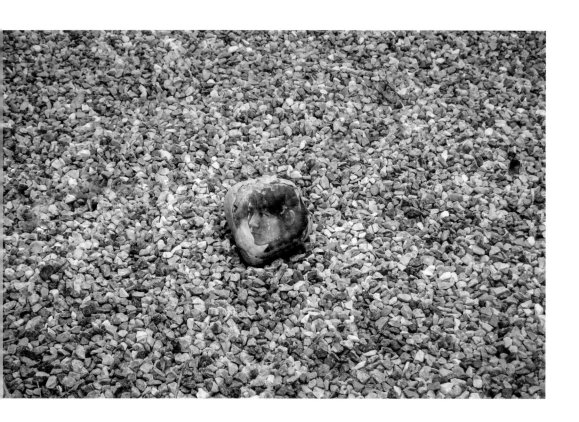

## 《献曼达》作品
## 第三部分：逝去的双重性肖像

《献曼达》西藏，摄影装置、混合媒介和现场行为，可变尺寸，1995—2009 年北京上苑工作室。（第 62—85 页：用明胶乳化银放大在亚麻布面上，明胶绘画、丙烯、墨汁及霓虹灯管，四幅双联作品，尺寸为 280 cm×440 cm/每幅，2016 年在东京画廊 +BTAP "THE GREAT DARKNESS 黑系——从高波到 GB 影像装置作品展"展览现场。）

       在近期的创作中，高波对早期的作品开始进行二度干预，直至把它涂抹掉、消除掉，此时作品却呈现出了时光的流逝。在《献曼达》这件作品中，他把 20 世纪 90 年代在西藏拍摄的作品《双重性肖像》放到了一种全新的当下构架里，每次展出都会加入行为部分。这四幅双联作品，上面都嵌入呈十字状的红色霓虹灯管。在放大完成的摄影作品表面先涂抹了一层树脂，然后再用黑白两种颜料在上面进行覆盖，颜料会渐渐地在结束的时候脱落。在艺术家的持续干预下，之前的图像从有到无，又从无到有，结束时的作品成为了之前作品的记忆或往昔。颜料脱落了，作品就完成了。这些都是为了更接近那个真相。通过一种自我辩证，作者不断延展的行为打破了存在与虚无的二元界限，这是某种带有隐喻特征的创作实验。他的这种创作方式后来又延续到另一件行为作品中。在那件作品的创作过程中，在他与现场的女志愿者完成手绘干预后，又开始发生肢体接触，包括在地面上翻滚，相互把衣服脱掉，身体在相同颜料的涂抹中消失了，涂抹的同时也抹去了作者的身体和作品的界限，男人和女人的界限，黑色与白色的界限。在这件作品里的另一部分，作者在石头上放大了 1000 个藏人的肖像，每一幅肖像都有编号，从 0001 到 1000 号。作者借用玛尼石（藏传佛教的经石）构思了这件装置作品，这是题献给他热爱的藏人的。这 1000 幅汇集起来的匿名肖像照片，达到了某种深刻的统一性。而统一性和看似脆弱的作品又能迅速抓住观者。这些用手工放大并且看上去并不牢固的实验性作品都浮在地面上，似乎是要消失的，是要被踩踏的和要被遗忘的。而他作品的力量就在于这种反差：易碎的容颜、分解的身体，回应着作者创作实验中必然存在的生命力。他想要抓住的或许就是生命中这些丰富的能量源。

       因此，自然被骨头，被死亡之物，被那些仍然遗存的东西，被过往生命的痕迹表现出来……（活生生地召唤着一种并不存在的或者迷失的生活），并将它们摆设成静物（用法语的说法，就是"自然的死物"）。但是在这里，死的物却是固定不变的，也就是仅仅是指之前的状态；当"生命"还可能在未来重生时，就变成了一种虚拟语气。艺术是关于记忆的工作。实际上，在另一件作品——2009 年的《献曼达》中，我们看到一大堆骨头，每块石头上面都有一张脸（与波尔坦斯基的纪念性作品颇为相像）。我们见证了如何将一张肖像放大到一块石头上，以纪念一个生命，就像记忆墓园中的"遗像之石"。在这一意义上，"寻得之物"和"自然的死物"都是宗教崇拜物——一些珍贵的、深刻的、神圣的、需要被保护和怀念的东西（而不是启蒙主义—理性主义，或者属于知识分子的新殖民主义中的那种概念——用来描述"其他"社会形式中那些宗教或者非理性的信仰和行为，带有贬低和消极的含义，但其对于现代社会中的迷信却视而不见，或对人类文化中的一切非理性因素均予以否定）。如果文化中的事物有着令人赞扬和欣赏的一面，提供了一种拼贴杂糅的文化景观，以及整体上积极、快乐、酷爽、碎片化的现代生活享受，那么，还有一面则是抒情性和充满沉思的，指向并不存在和迷失的事物，召唤着其他形态的思考和感受，指向一种记忆的仪式，记忆到底什么才是重要的……并建立一种以思考和价值观为中心的身份认同（也包括自反性和价值观，在讽刺性的自我意识和价值推断的必要行动之间形成一对矛盾）。它在上演一种探问（以仪式的方式，因为只有艺术能做到），搜寻（同时也在创造）一种意义（因为只有人类能做到）。

<div align="right">——彼得·内斯特鲁克博士文章节选，2016 年</div>

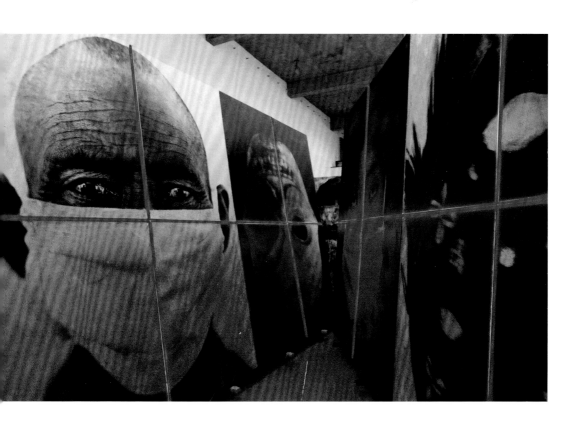

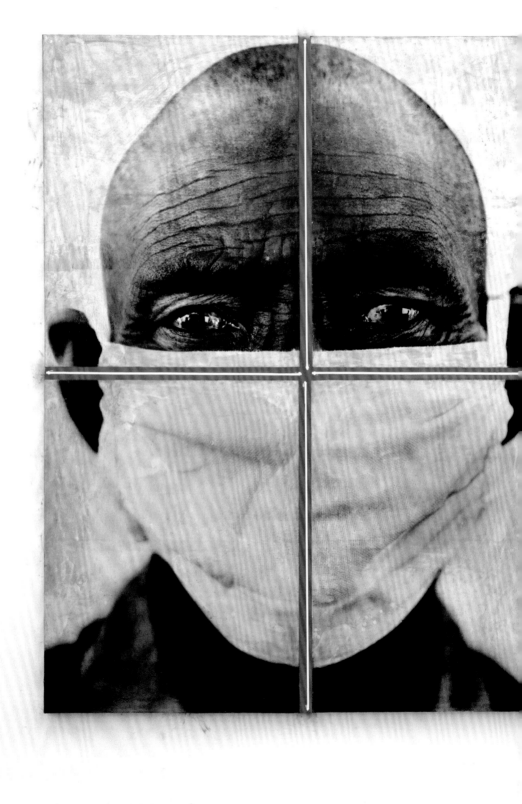

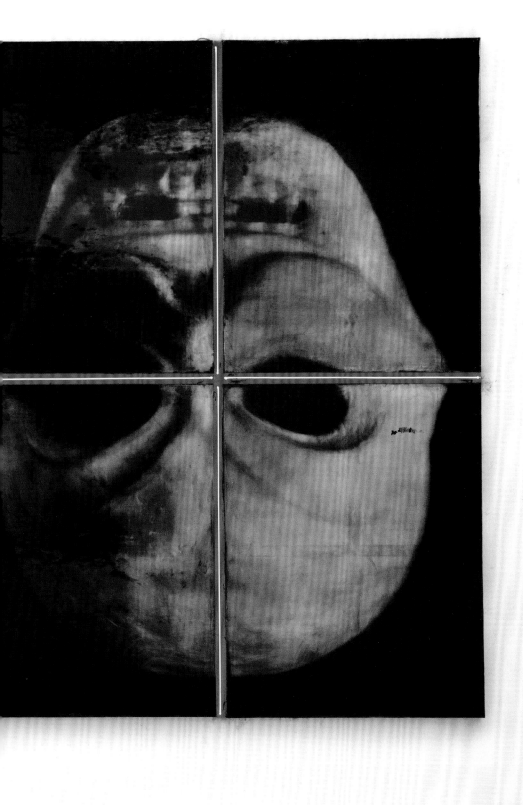

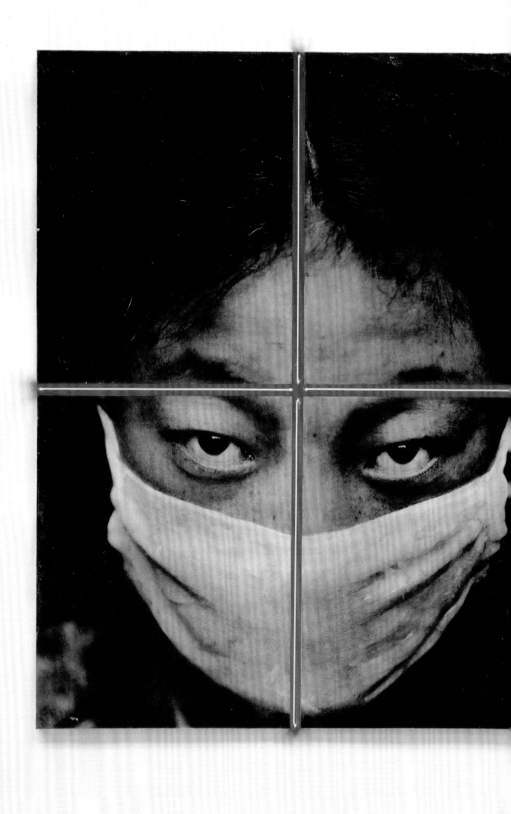

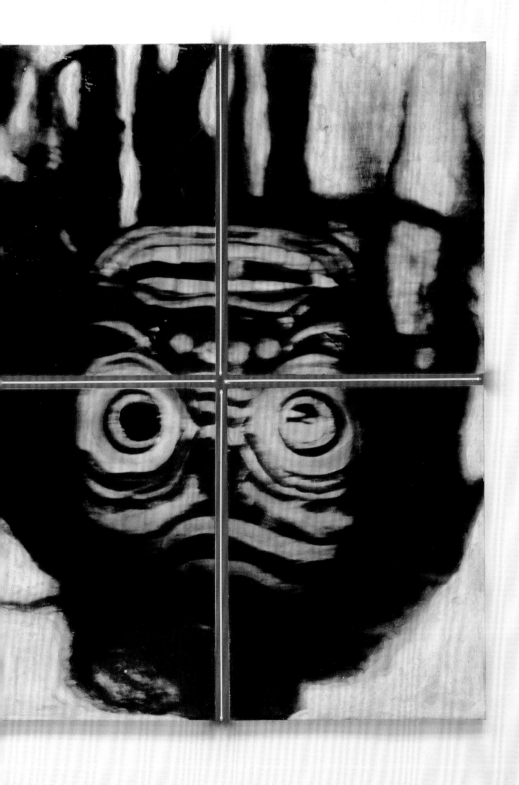

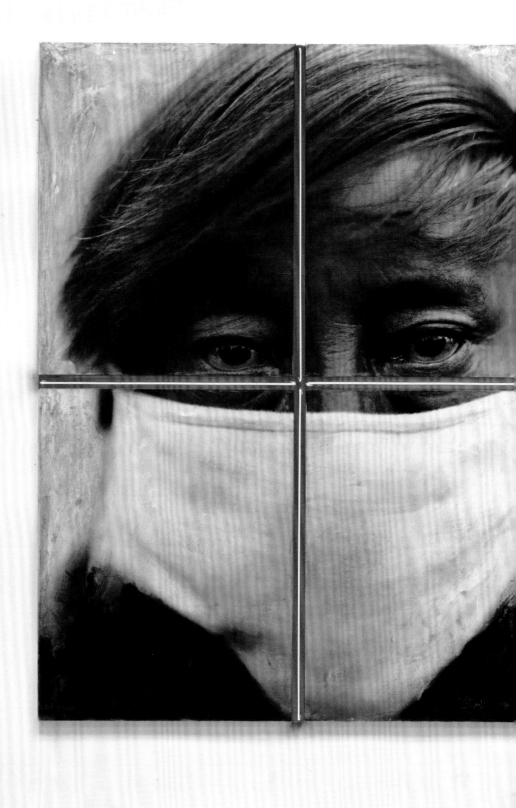

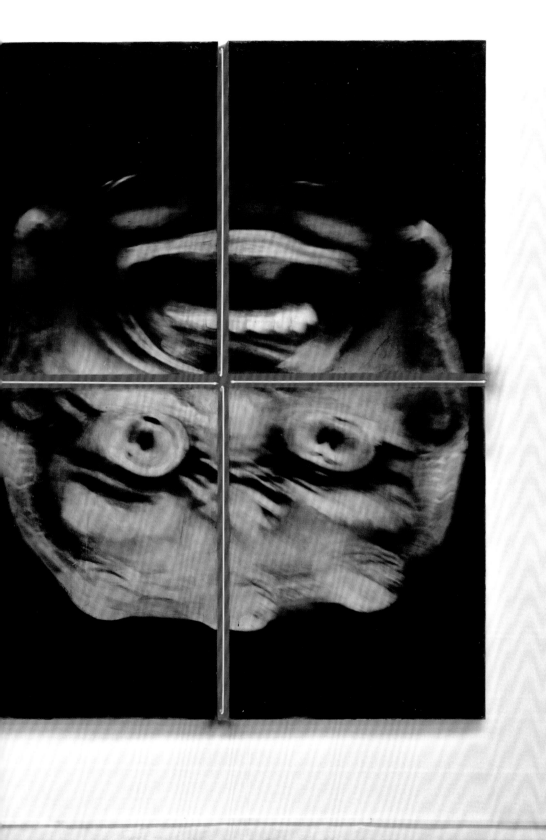

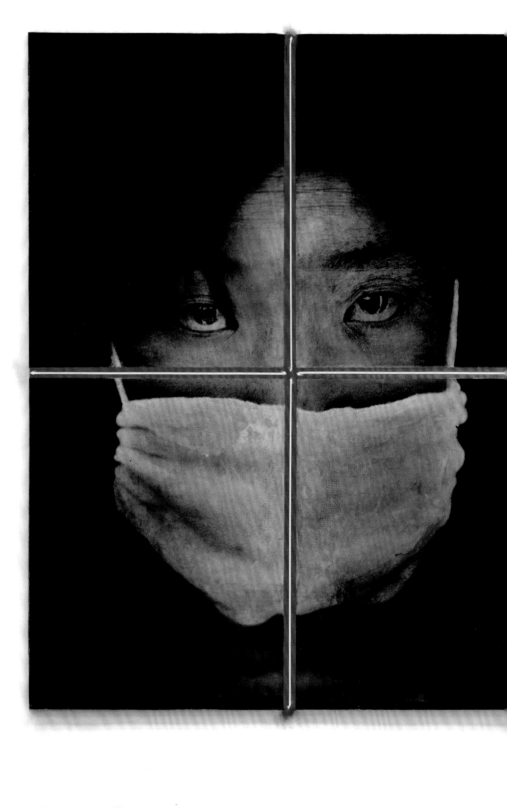

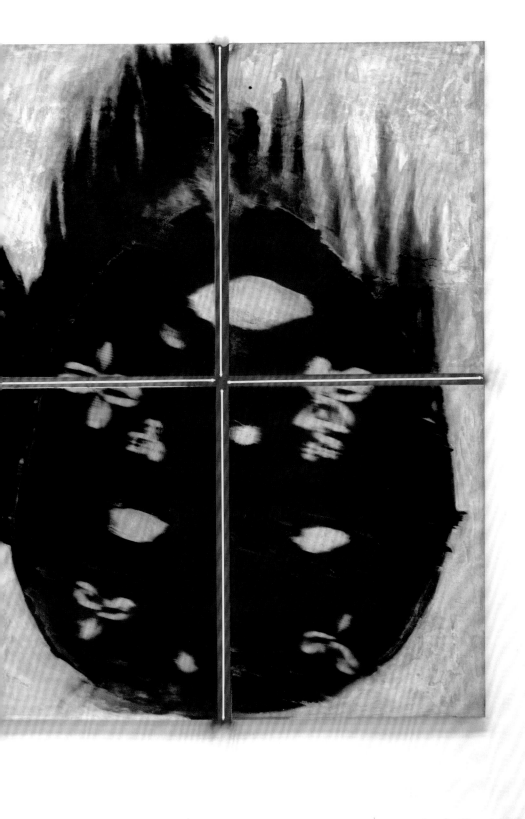

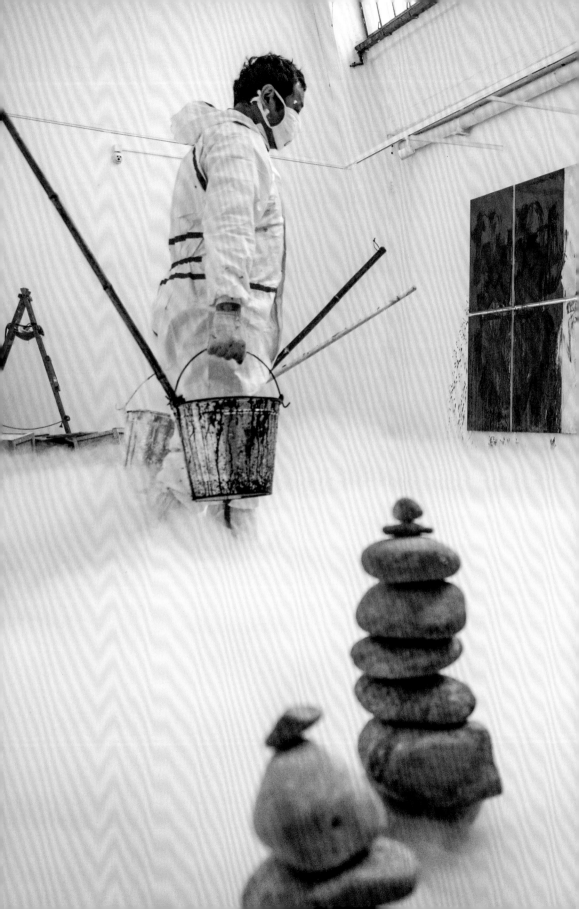

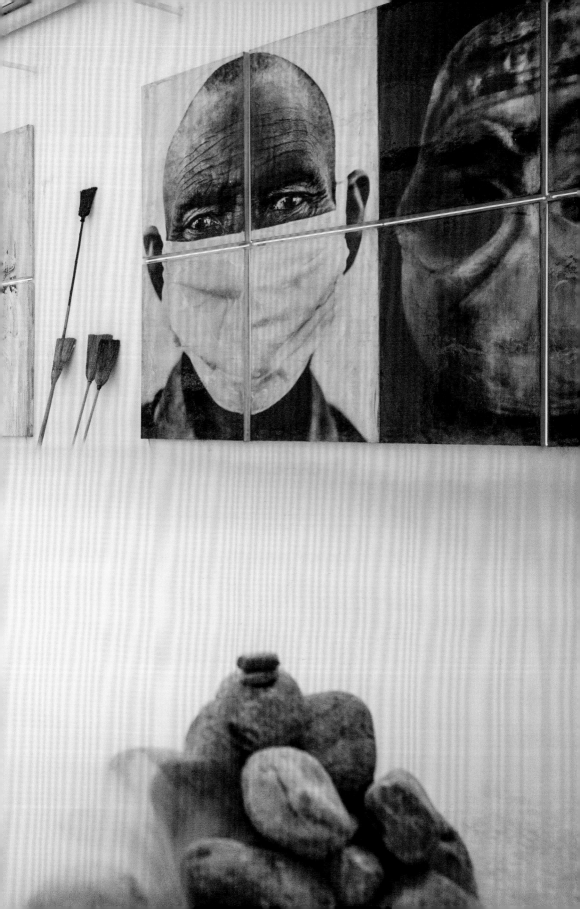

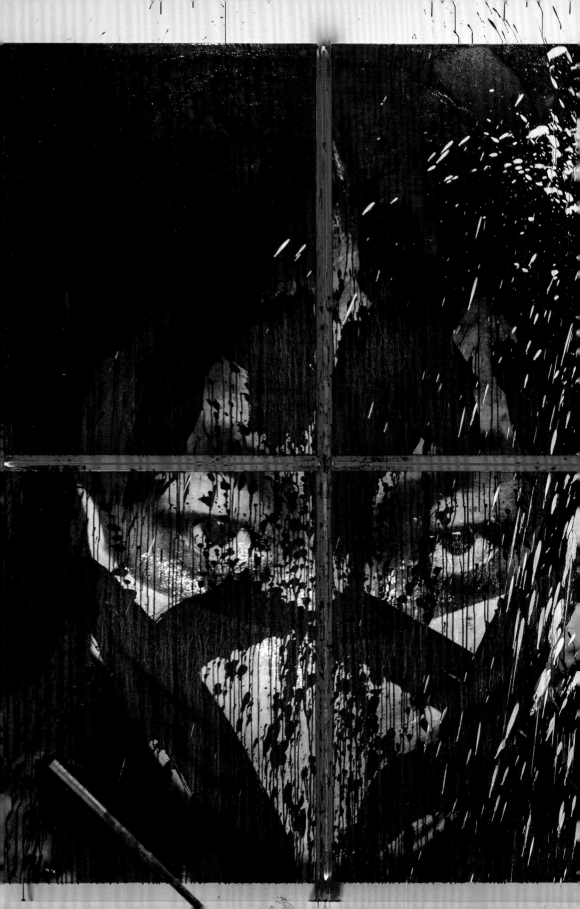

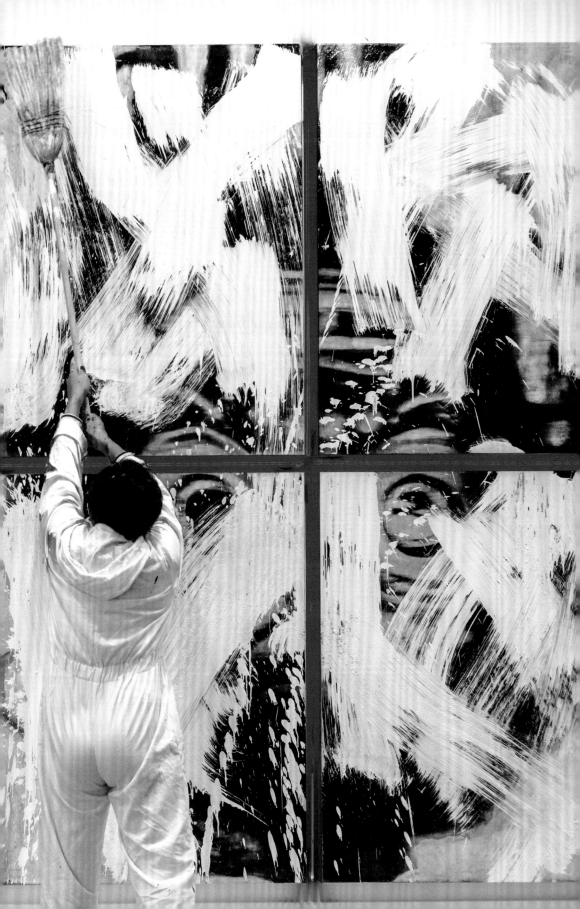

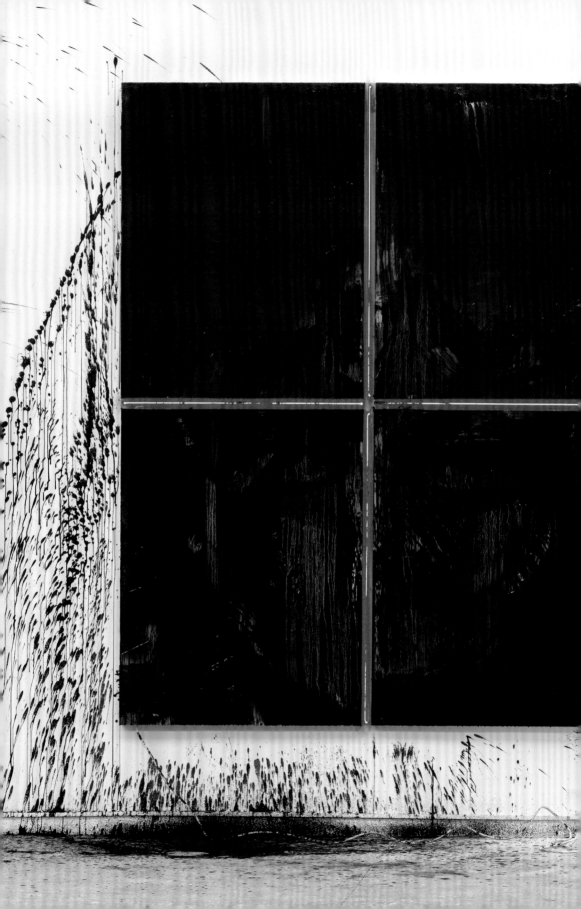

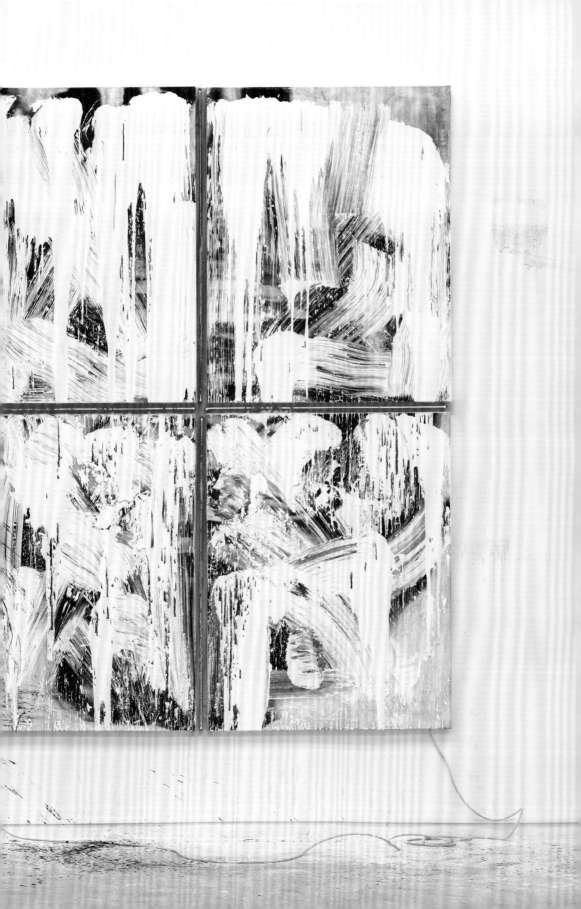

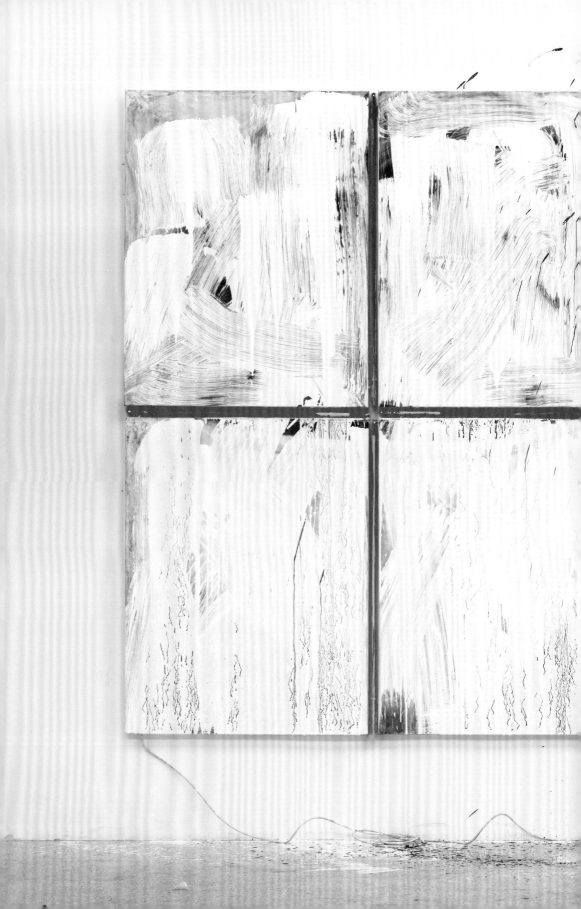

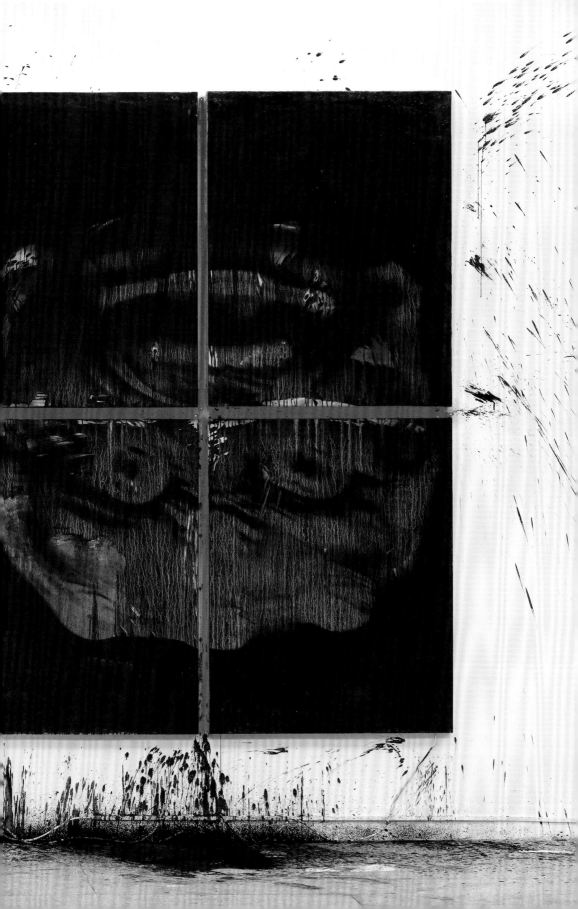

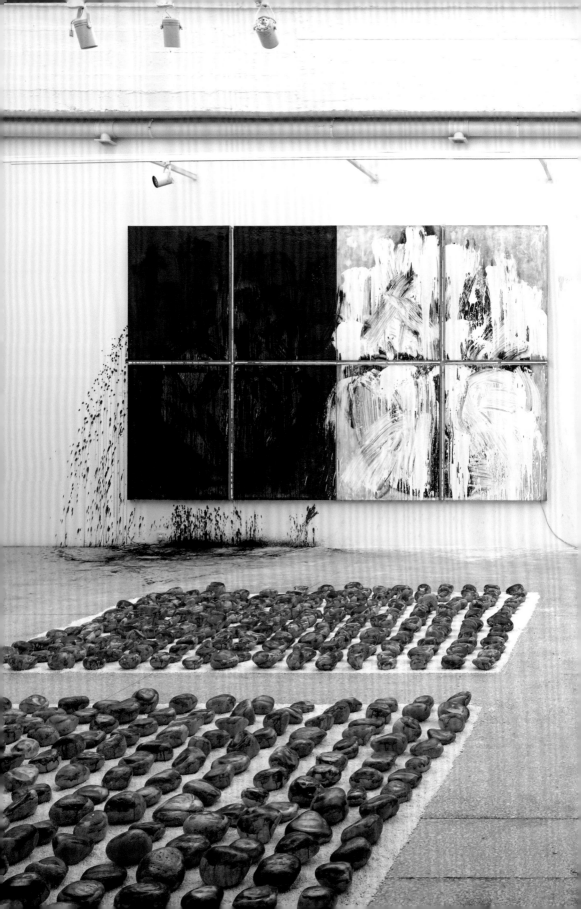

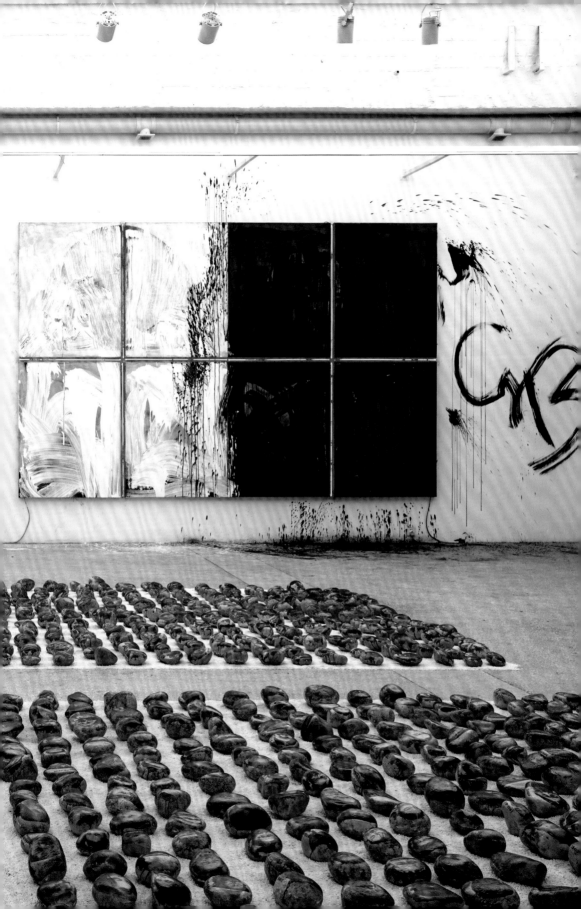

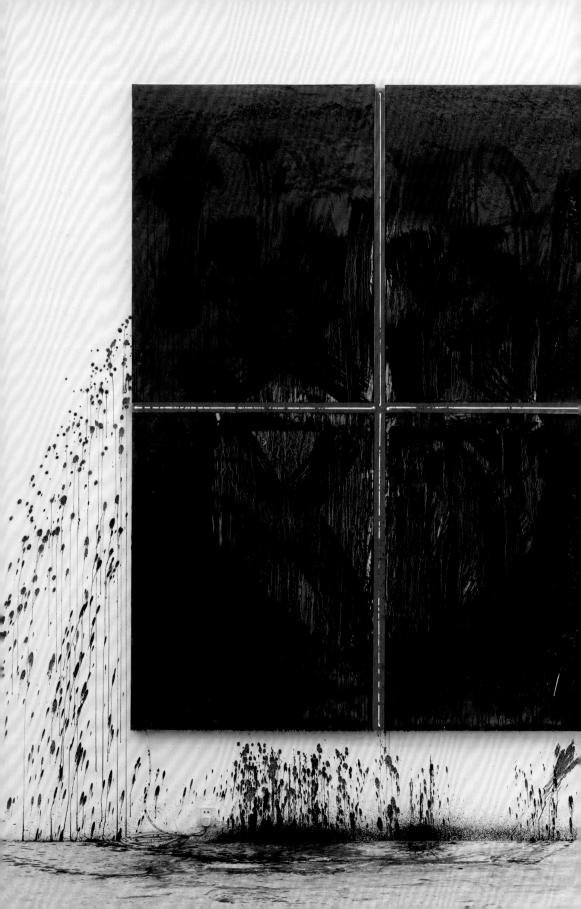

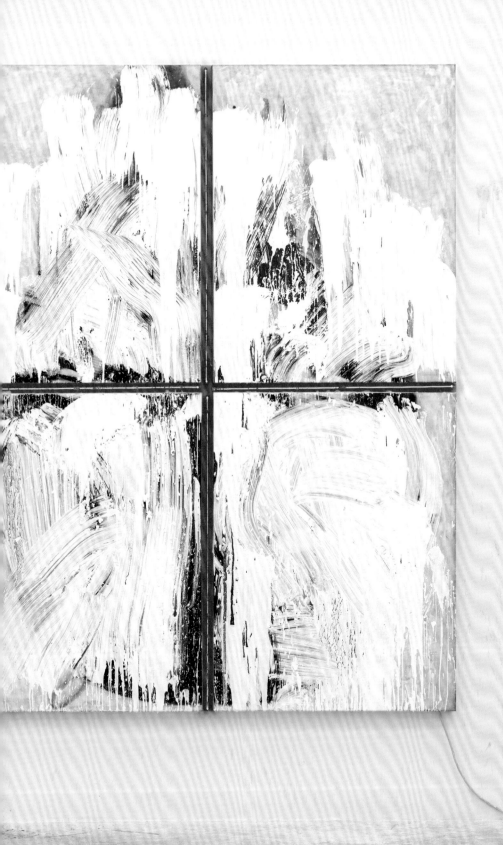

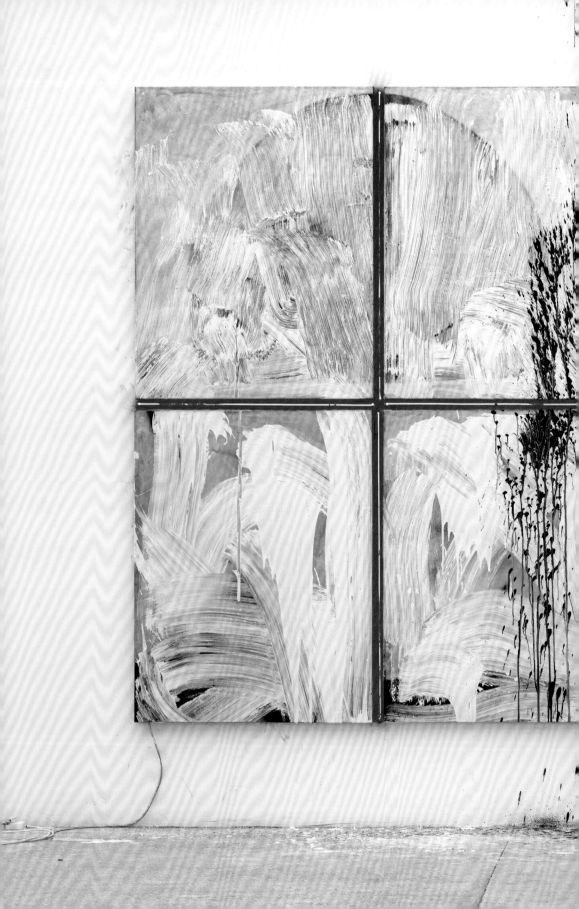

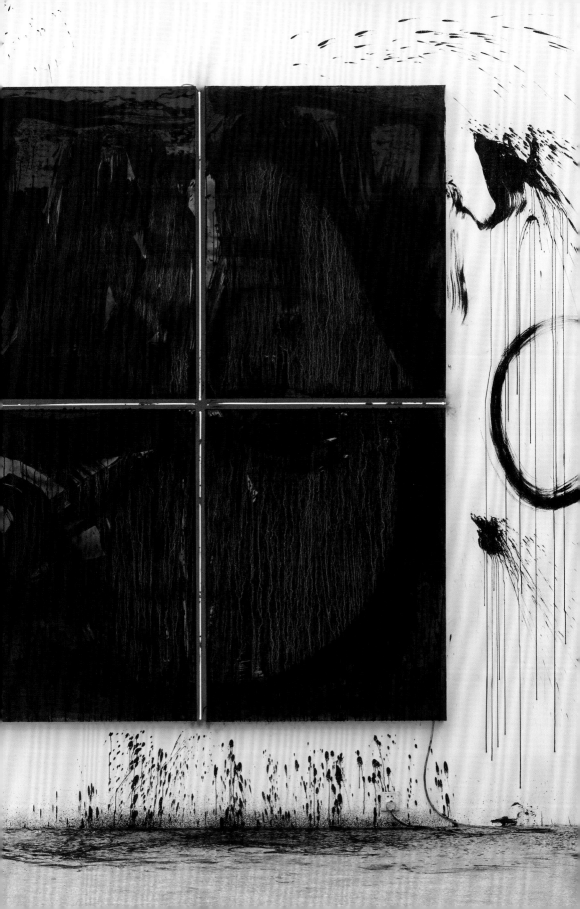

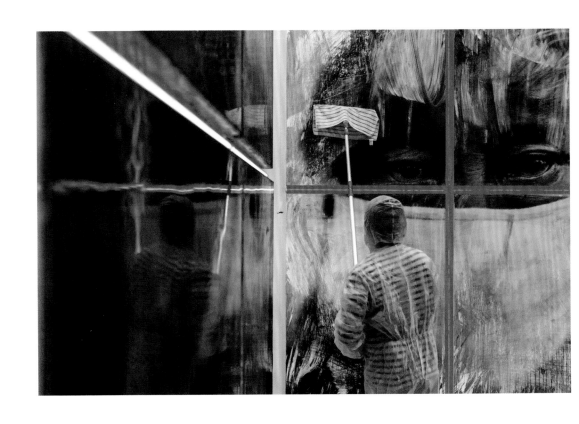

第 86—89 页：2017 年在巴黎欧洲摄影博物馆"GAO BO 高波丨谨献 Les OFFRANDES"展览现场。

第 90—91 页：2014 韩国大邱摄影双年展《裸思者的挽歌》综合材料影像装置作品展览现场。

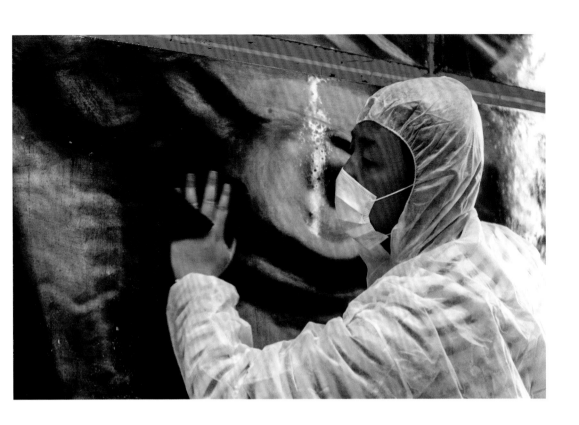

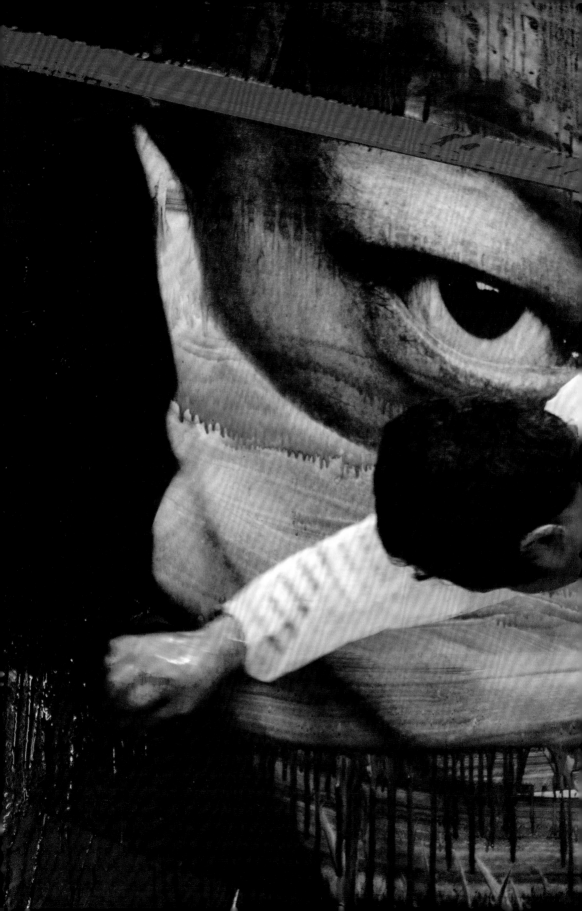

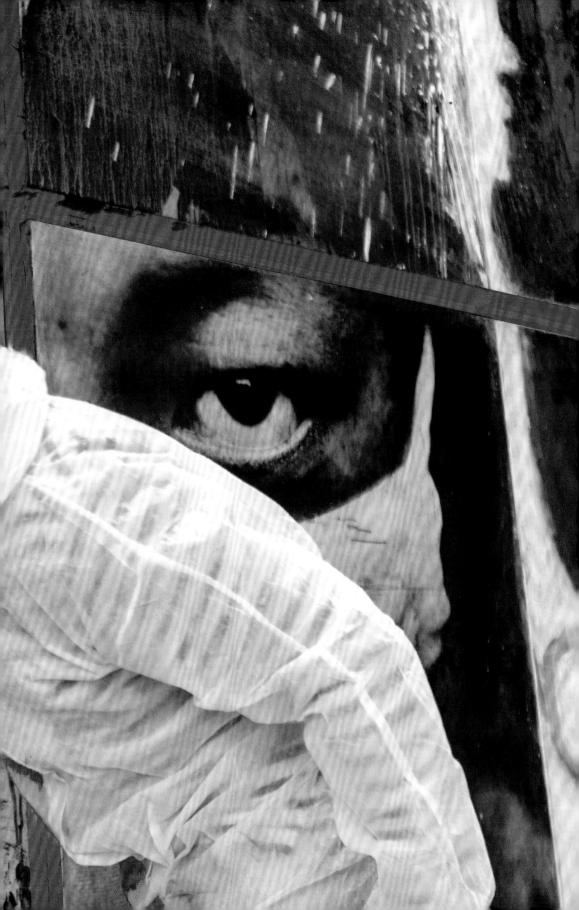

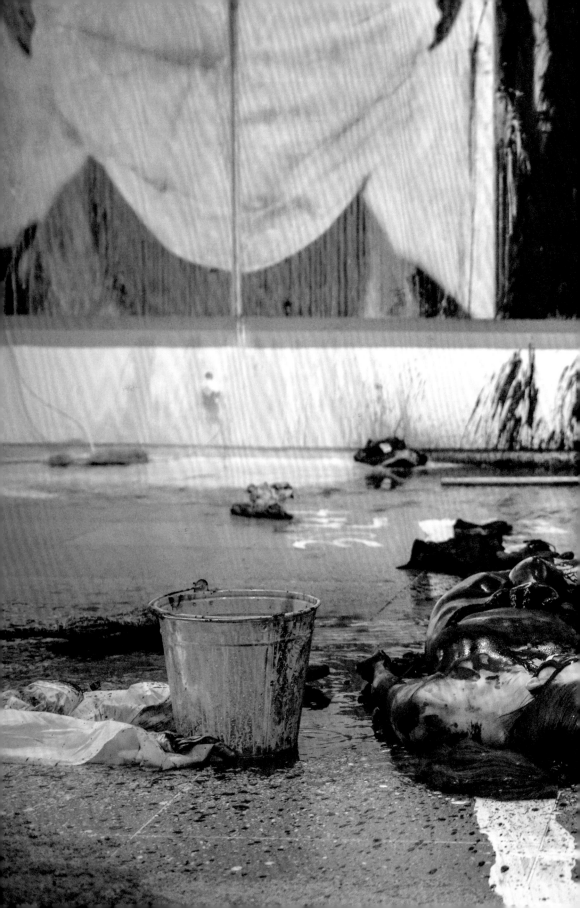

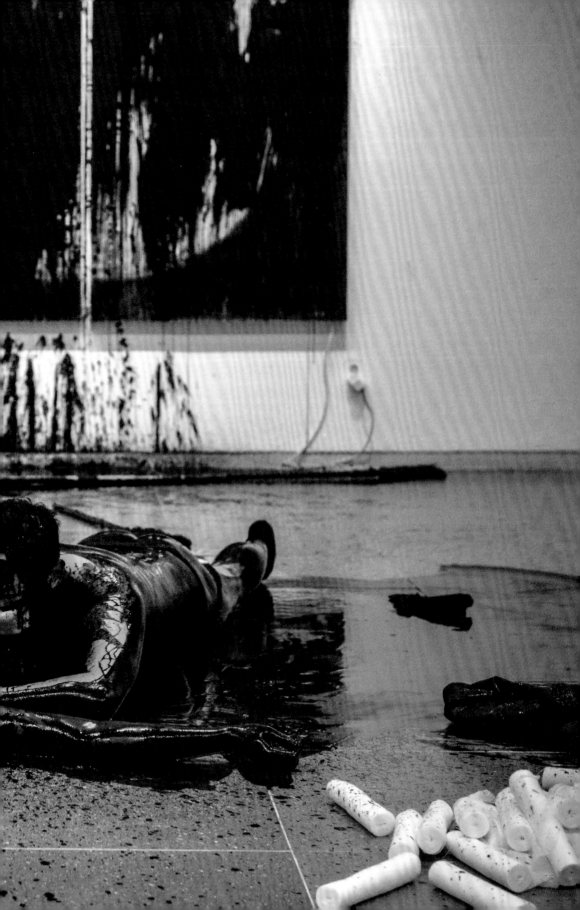

# 高波 | 一次告别

文 / 俊佗

> 选择悲伤还是虚无?
> 虚无吧, 悲伤太蠢了。
> 我想要一切或什么都不要。
> 永垂不朽, 然后死掉。

之前看高波的创作, 说不上来哪里不对, 就是总觉得摽着一股劲, 这个问题我也冒昧地当面问过他本人。看完影片似乎有些懂了。从孩提时候的"谨言慎行"到直面自己灵魂受损的部分, 先要回过身去, 望向最不堪的过去, 尝试不断后望地向前奔跑, 才能自我修复, 治愈当下。这种做法, 不仅是对艺术家, 而且对每个普通人来说都是最撕裂的做法——他把劲全都摽在了自己身上。

> 善恶之后果, 它完全是由人所决定的……
> 依赖于人愿意面对自己和社会的道德问题;
> 它依赖于人有成为自己,
> 并为他自己而存在的勇气。
> ——《为自己的人》

话题是从 2016 年 9 月林冠画廊展出塔丢斯的空白画框开始的。

进入展厅之前, 只见地上贴着每件作品的名字, 但墙上挂着大小不一的空白画框。我一下子大笑起来, 觉得这个艺术家太好玩了, 画了多年, 终于觉得什么都是多余的, 给作品起好名字, 随意往空画框前一摆就行了。满墙的白色, 让德国艺术作品陡然生出虚室生白的中国美感。当然, 后来大家都知道了, 这只是某种抗议行为, 是我孤陋寡闻, 想多了。

我对刚见面的高波说:"这样一点都不好玩了, 真的, 失望极了。"于是, 他聊起了他的"裸思主义"。"裸思主义"和"裸思者"是高波生造的词, 他将"老子"(Laozi)和"迷失与失败者"(Lost & Loser)合并, 也可以理解为"败下阵的老子"。他说, 这么多年来, 他的创作尽量避寻寻常商业逻辑, 也拒绝进入到某种体系里, 努力让自己边缘化。这种"向前奔跑的逃跑者"身份, 不但不让他觉得伤感, 反倒很开心、很自在。

高波的好朋友阿兰·福莱歇导演有部电影名叫《皮埃尔·克罗斯基或永恒的弯路》。"永恒的弯路"这个词深深吸引了我, 我们就像《等待戈多》里的戈多一样, 年轻的时候, 觉得在等着谁, 等着什么, 但是仔细一想, 我们的前面是虚无, 我们生活的世界是荒谬的, 我们所寻找的意义本身是没有意义的, 我们所追求的真理本身是不存在的。所以让我们充满激情的, 是不断地用自己的身体去"肉搏", 去"试错", 去"迷失"。注定"对"的路, 我们根本不屑于走。

像贝克特《迷失者》里说的那样："迷失的身体在住所内游荡，寻找着人人都失去的那个躯体。"从这一刻开始，生命才变成好玩的事。

萨特在《禁闭》中，描述了什么是"地狱的痛苦"：四个人的灵魂坠入地狱，这里没有酷刑，也没有火焰，只有一间封闭的密室；这四个人无论干什么，都要在其他人在场的情况下进行；灯永远亮着，刀子永远杀不死人。免遭痛苦的办法有两种。第一种很容易：接受地狱，成为它的一部分，直至感觉不到它的存在。第二种有风险，要求持久的警惕和学习：在地狱里寻找非地狱的人和物，学会辨别他们，使他们存在下去，赋予他们空间。所以，如果没有他人，"我"就不会是现在的"我"，但是现在的"我"，因为他人而存有丧失判断和自由选择能力的危险。

这个世界上存在着两种艺术家：聪明的艺术家和深刻的艺术家。对于所谓"聪明"的艺术家而言，成功是件危险的事。因为他太容易成功了，反而没有给自己预留"空间"。一个真正"深刻"的艺术家，应该时刻准备着"自弃"。他们的自弃在于，不被本能诱惑，必须透过理性，不断拷问作品，才能够让人们清楚看到他的三个阶段：早期、成熟期（或中期）和晚期风格。

《彼岸》系列正是个隐喻——从贝克特的这条小船上渡河。对于高波来讲，不会再蹚这条河了，这条河里已经挤满了人。他说他的"黑系"已经折腾得差不多了，下个系列是"色系"，这让我想起大乘佛教的"色即是空，空即是色"。道路上尽是比黑夜还要黑的东西，若想"照见五蕴皆空"，不免还要走漫长的"弯路"。

哎！我们还走吗？
走吧。
他们一动不动。
——贝克特《等待戈多》

扯着嗓门喊要走的人，从来都是自己摔了一地的玻璃碎片，闷头弯腰一片一片拾了起来。而真正要告别的人，只是挑了一个风和日丽的下午，裹了件最常穿的大衣，出了门，然后，再也没有回头……

关于"裸思主义"，国内外的评论家都做了很多诠释和研究，称之为美学和哲学层面的"天体主义"。有学问的人往往会有"过度诠释"的习惯，在我看来，裸思就是件好玩的事。它可能是尼采笔下日神与酒神夜以继日的困扰，也可能是海德格尔笔下诗意之栖无所觅时的踟蹰，但它可能更意味着一种能力：我们与宇宙独处的能力。

从老子到萨特，"裸思者"们都沉浸在这种能力的运用中不能自拔。它不是真的自我"迷失"，而是维持着一种"模糊感"，这种"模糊感"阴翳而诗性，而诗性能保护我们继续前行，也许游荡得更轻薄，也许迷失得更复杂。此地若是虚妄，天边尚有无常。"不知道如何结尾"本身，或许就是最好的结束。

2017 年 7 月 7 日

摄影师索引:

作者工作室 BoSTUDIO

封面, 封顶, 扉页 P.11-47, 62-63, 95;

马晓春 P. 48-49, 55-60, 72-73, 76-85,90-91;

刘垣 P. 50-51, 64-71;

钟维兴 P.52-53; Jean Merhi P.61;

Felipe Esparza Perez P.75, 86-89

2016 年, 四川阿坝藏族自治州, 投放 "玛尼石" 现场行为。

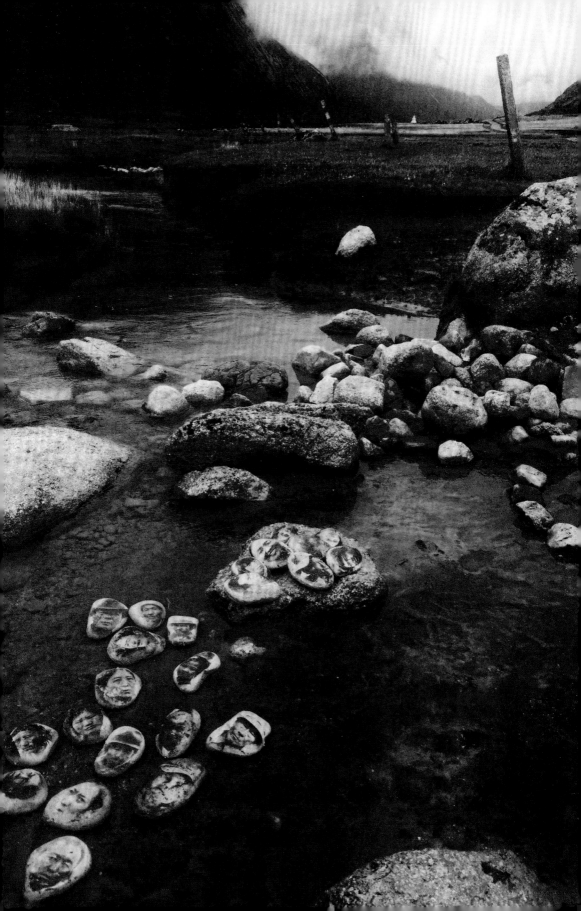

责任编辑：程　禾
责任校对：朱晓波
责任印制：朱圣学

**图书在版编目（ＣＩＰ）数据**

中国当代摄影图录 . 高波 / 刘铮主编 . -- 杭州：
浙江摄影出版社 , 2018.1

ISBN 978-7-5514-2052-5

Ⅰ . ①中… Ⅱ . ①刘… Ⅲ . ①摄影集 – 中国 – 现代
Ⅳ . ① J421

中国版本图书馆 CIP 数据核字 (2017) 第 295942 号

中国当代摄影图录
# 高　波

刘　铮　主编

全国百佳图书出版单位
浙江摄影出版社出版发行
　　　地址：杭州市体育场路 347 号
　　　邮编：310006
　　　电话：0571-85142991
　　　网址：www.photo.zjcb.com
制版：浙江新华图文制作有限公司
印刷：浙江影天印业有限公司
开本：710mm×1000mm　　1/16
印张：6
2018 年 1 月第 1 版　　 2018 年 1 月第 1 次印刷
ISBN 978-7-5514-2052-5
定价：128.00 元